TRAITÉ COMPLET

DE

LA PEINTURE

PAR

M. PAILLOT DE MONTABERT

PLANCHES.

PARIS,

J.-F. DELION, LIBRAIRE,

Quai des Augustins, n° 47.

1829-51.

TRAITÉ COMPLET

DE

LA PEINTURE

Paris. — Typographie Panckoucke, rue des Poitevins, 8 et 14.

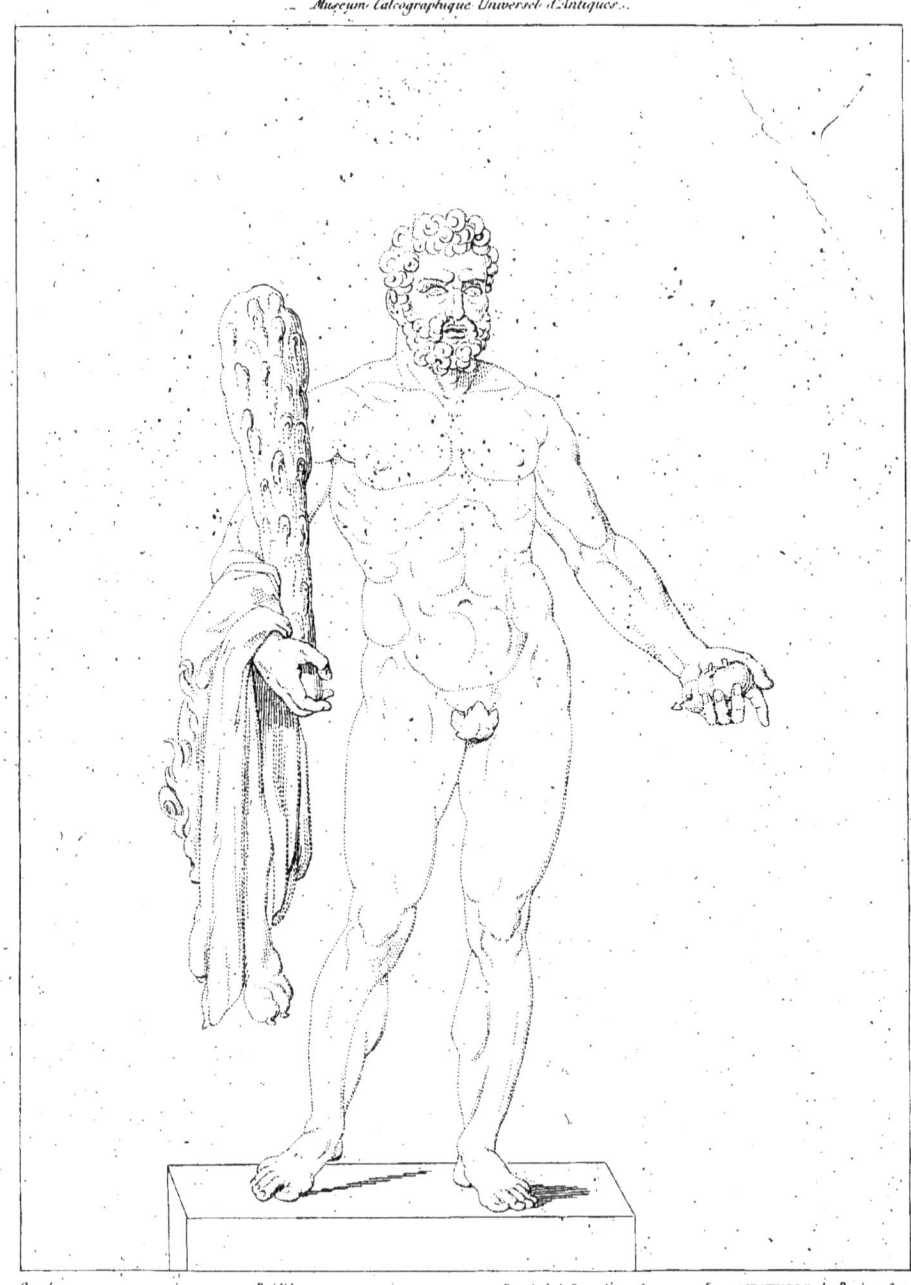

HERCULE,

Statue en marbre de Paros, haute de 5 pieds 6 pouces, trouvée à Velletri en 1820.

Pl. 2. 2. 3. Vol. 4. P. 659.

4.

5.

10. 6. 8.

9. 11. 7.

Gravé par M. Péronard.

Pl. 3. Vol. 4. P. 661. et suiv.

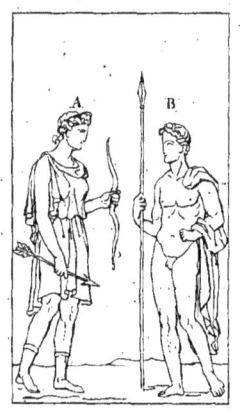
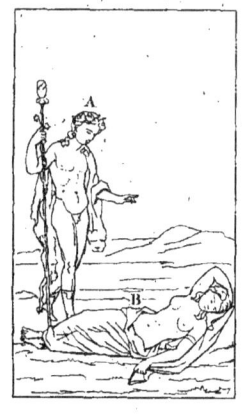
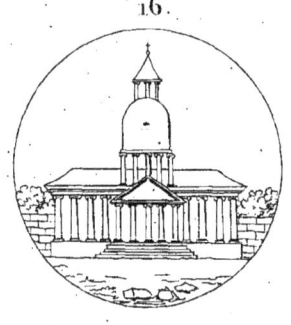
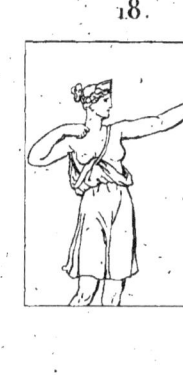

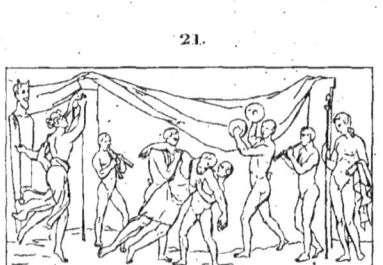

Gravé par M. Peronard.

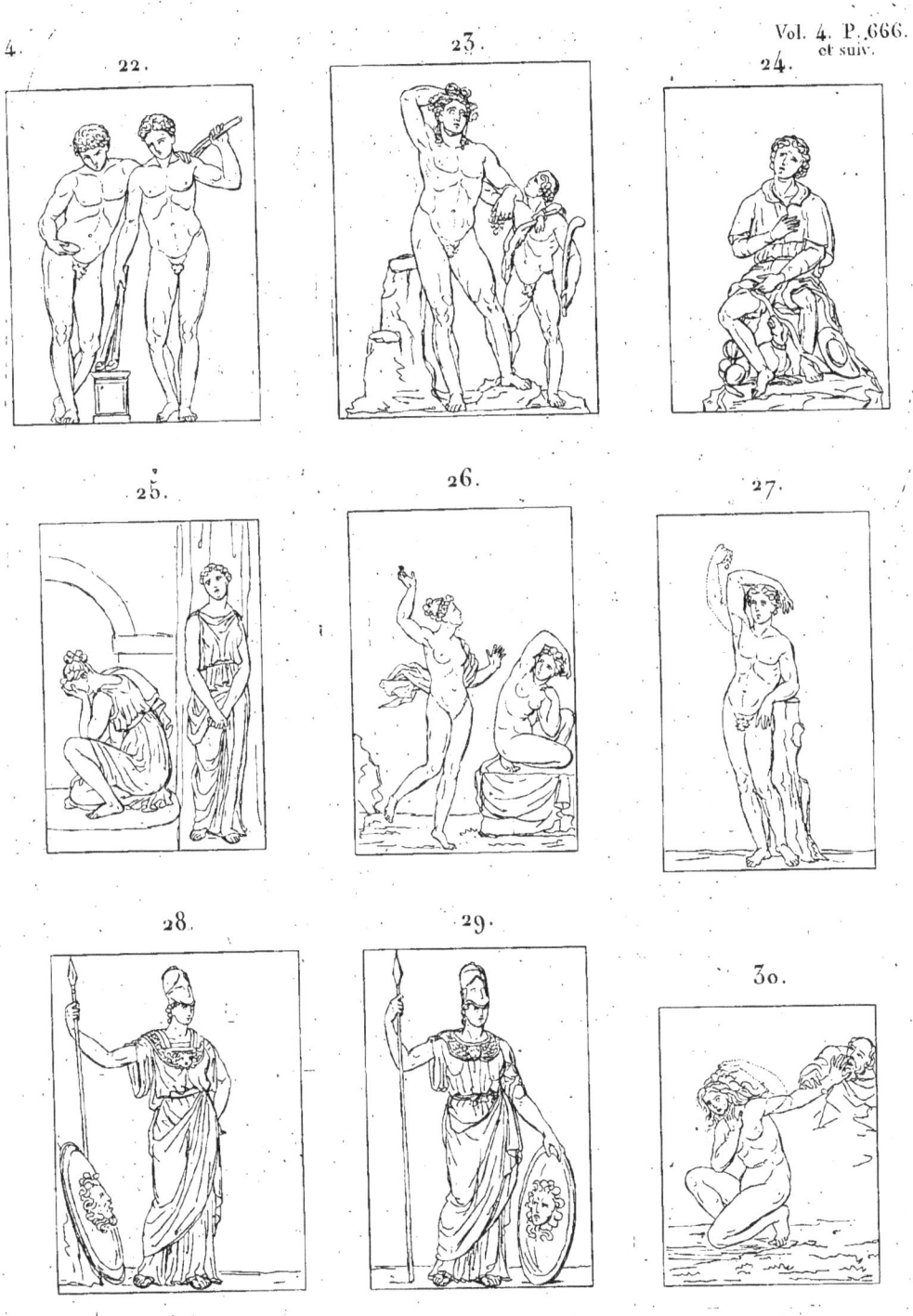

Pl. 5. 31. 32. 33. Vol. 4. P. 675. et suiv.

36. 34. 35.

37. 38. 39.

40. 41. 42. 43.

Gravé par M. Peronard.

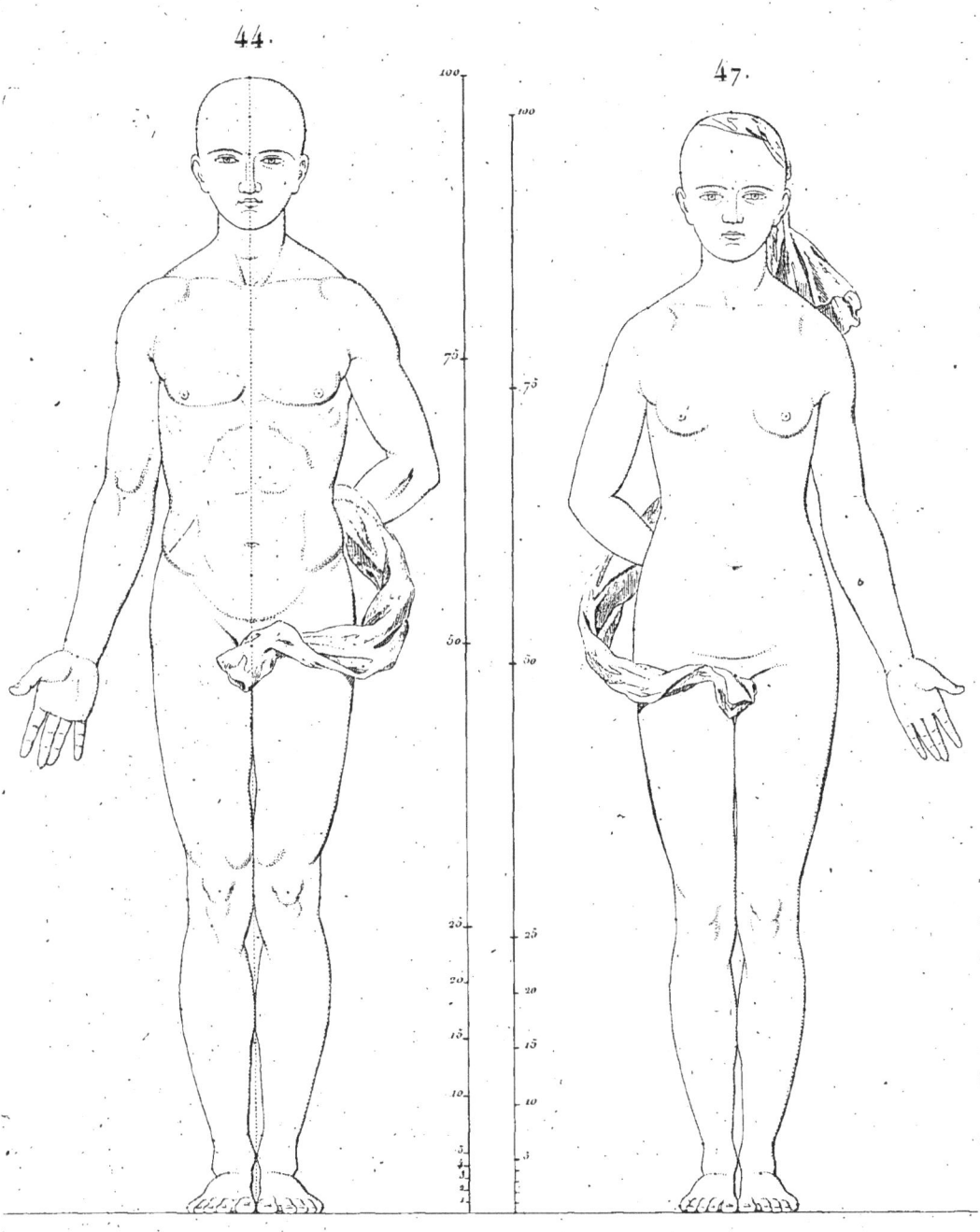

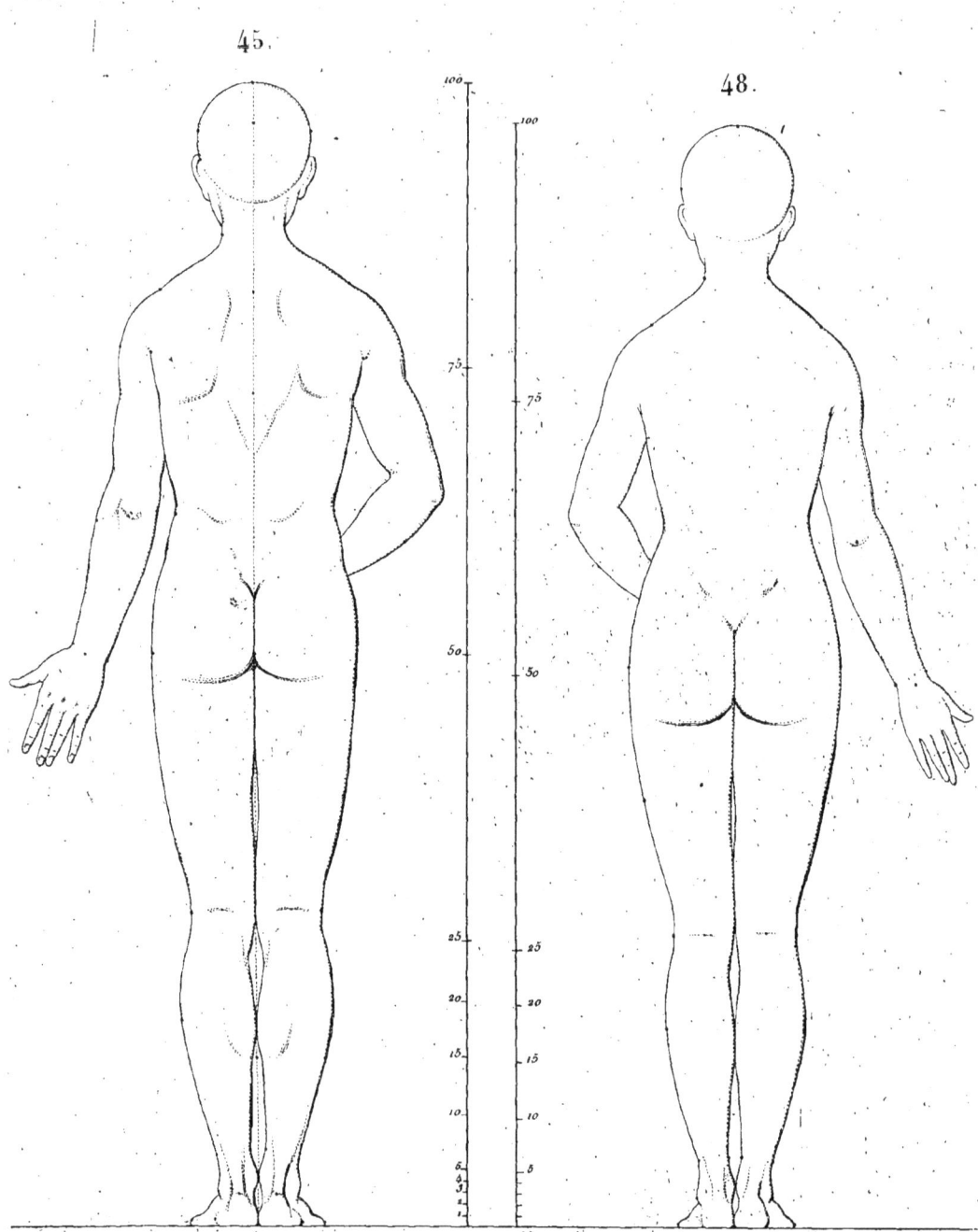

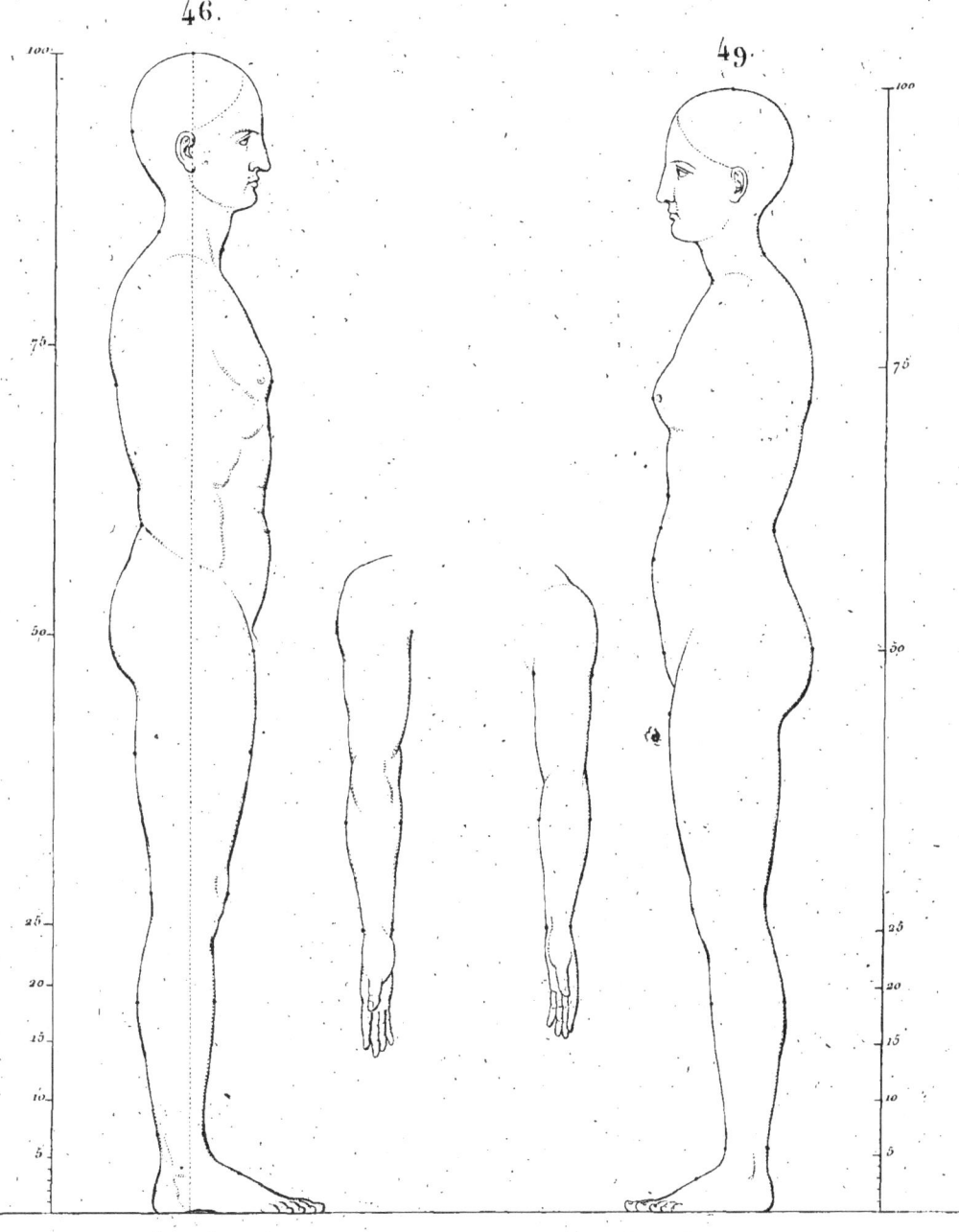

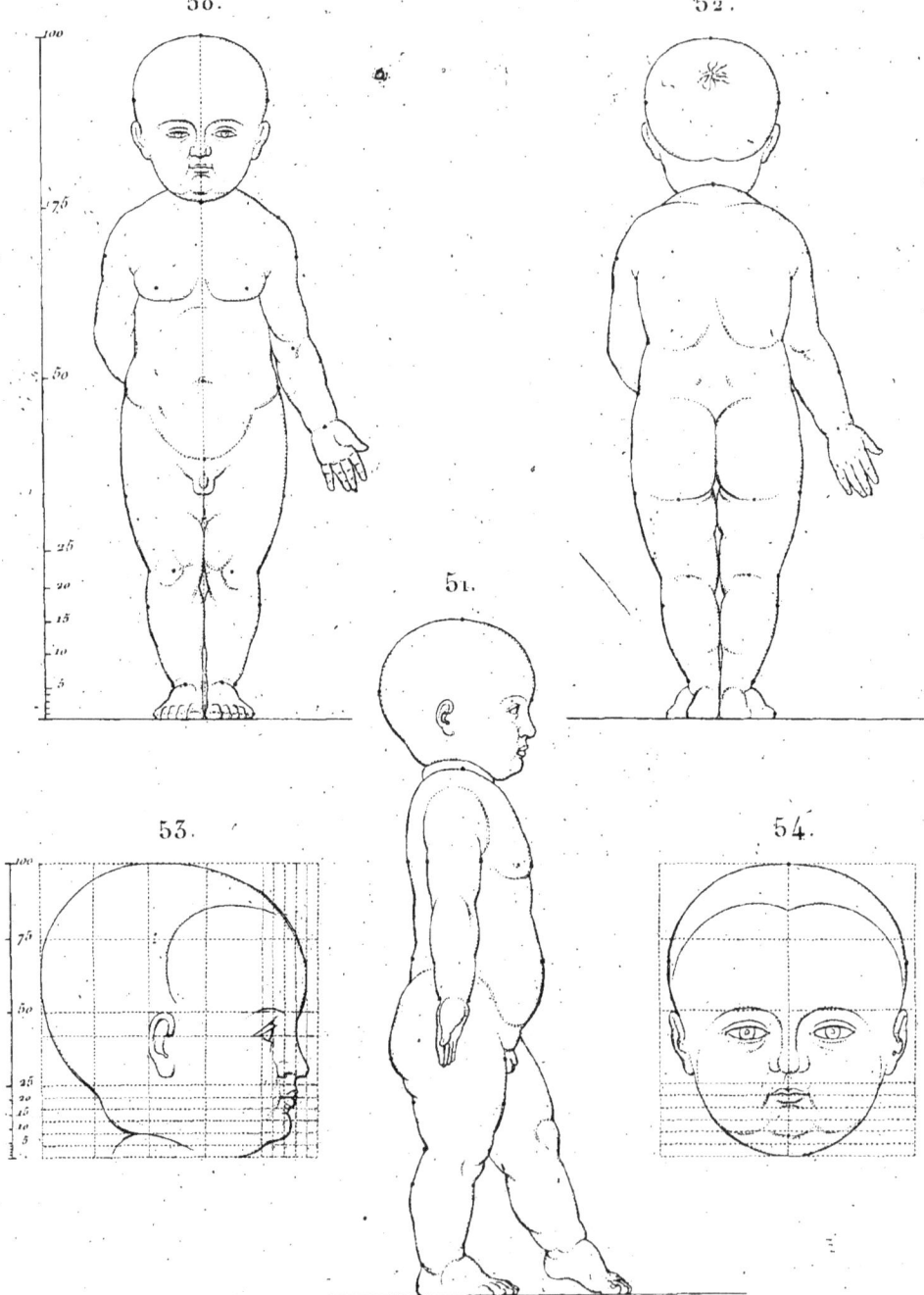

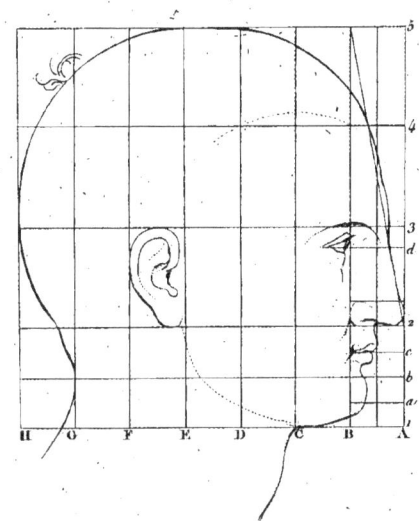

55.

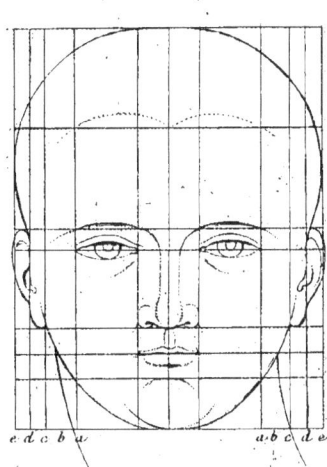

56.

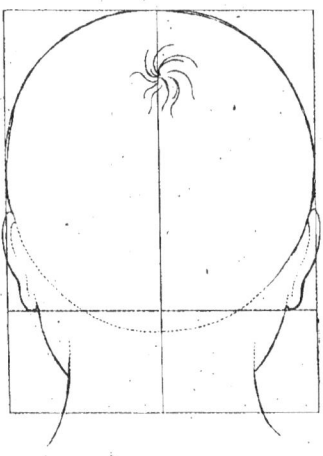

57.

Pl. 11. Vol. 5. P. 107.

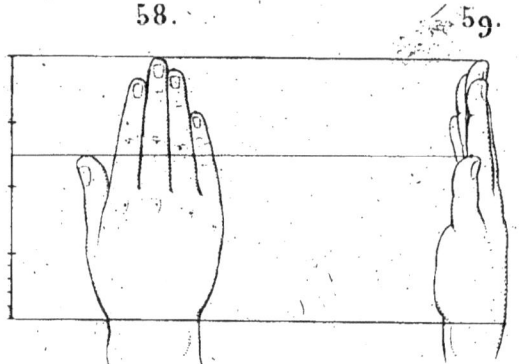
58. 59.

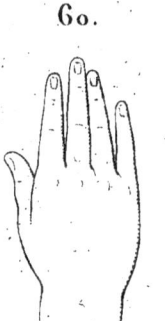
60.

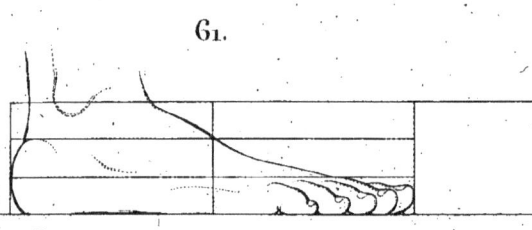
61.

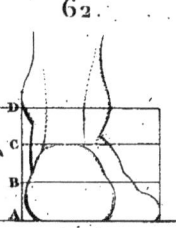
62.

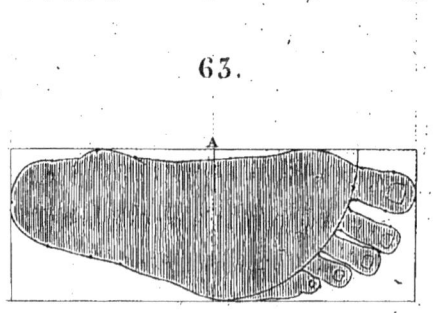
63.

Pl. 12. 64. 65. Vol. 5. P. 112.

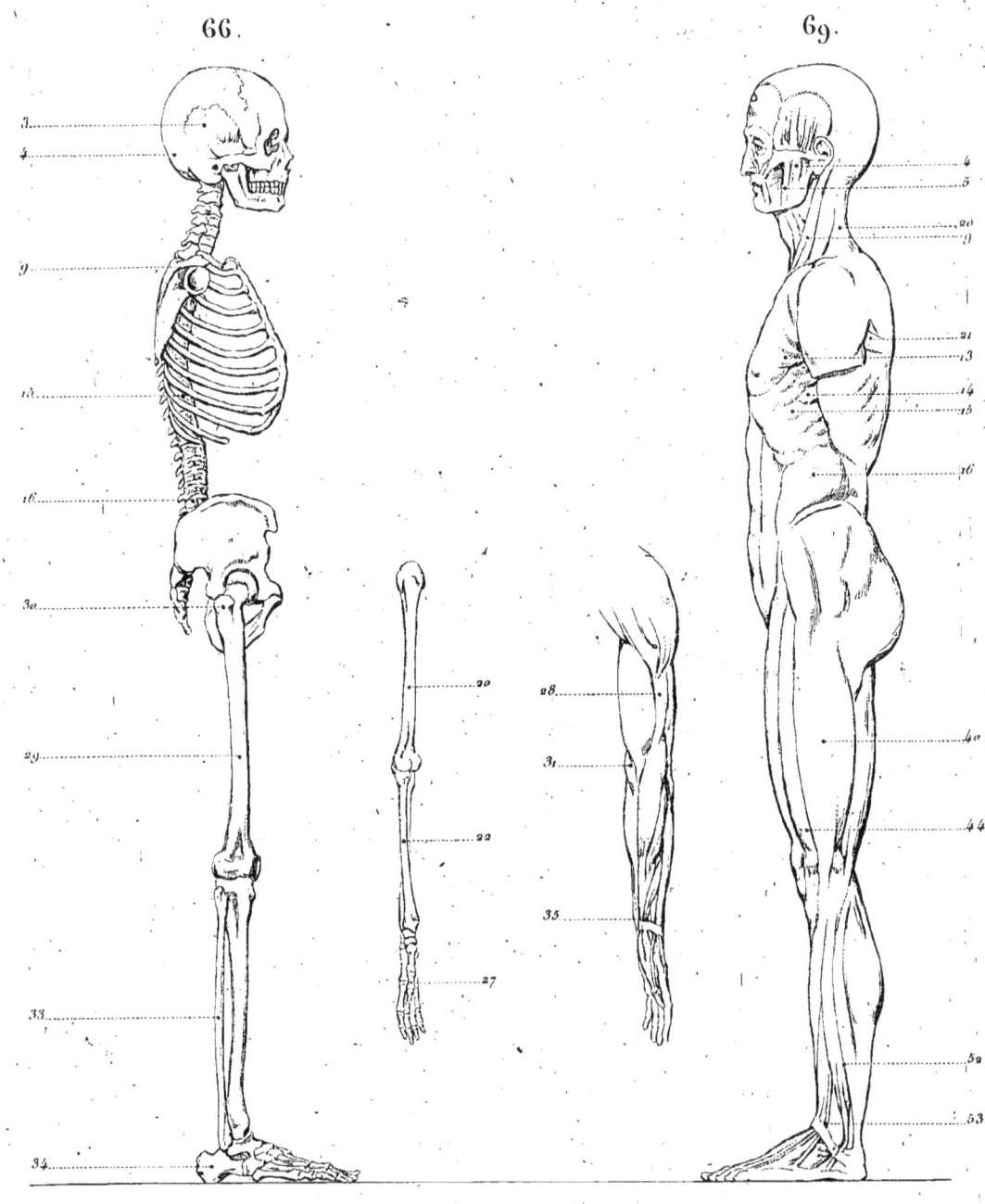

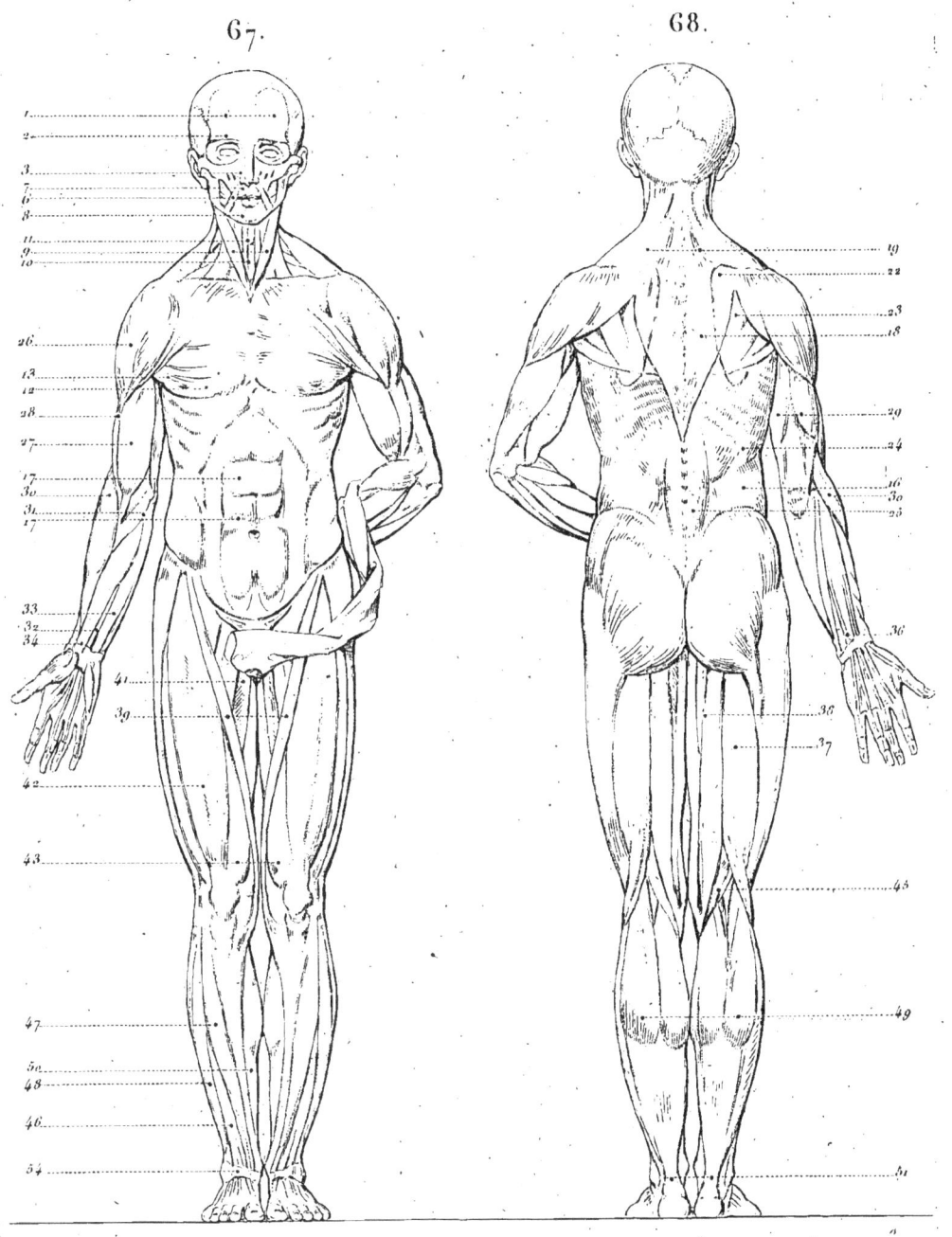

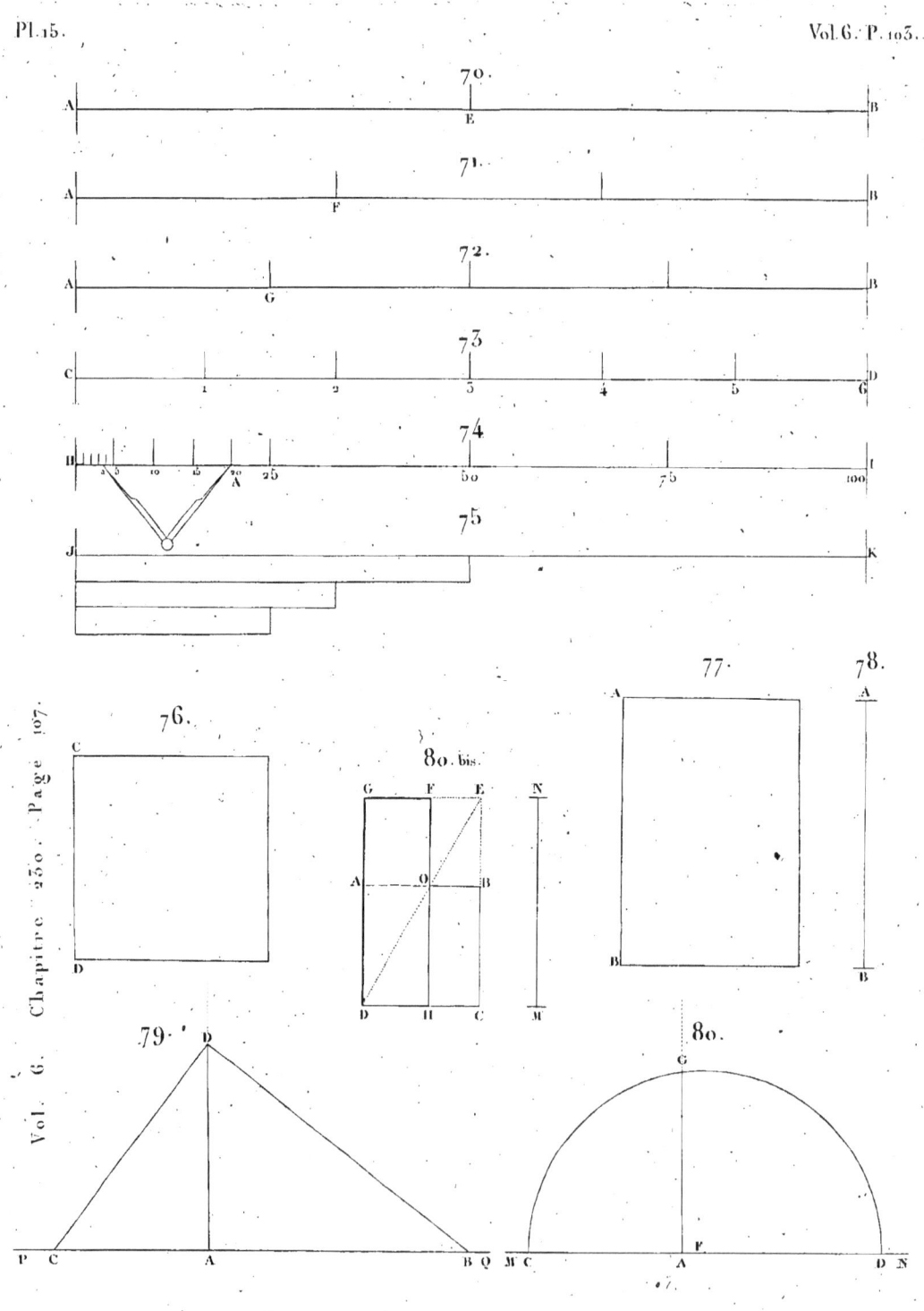

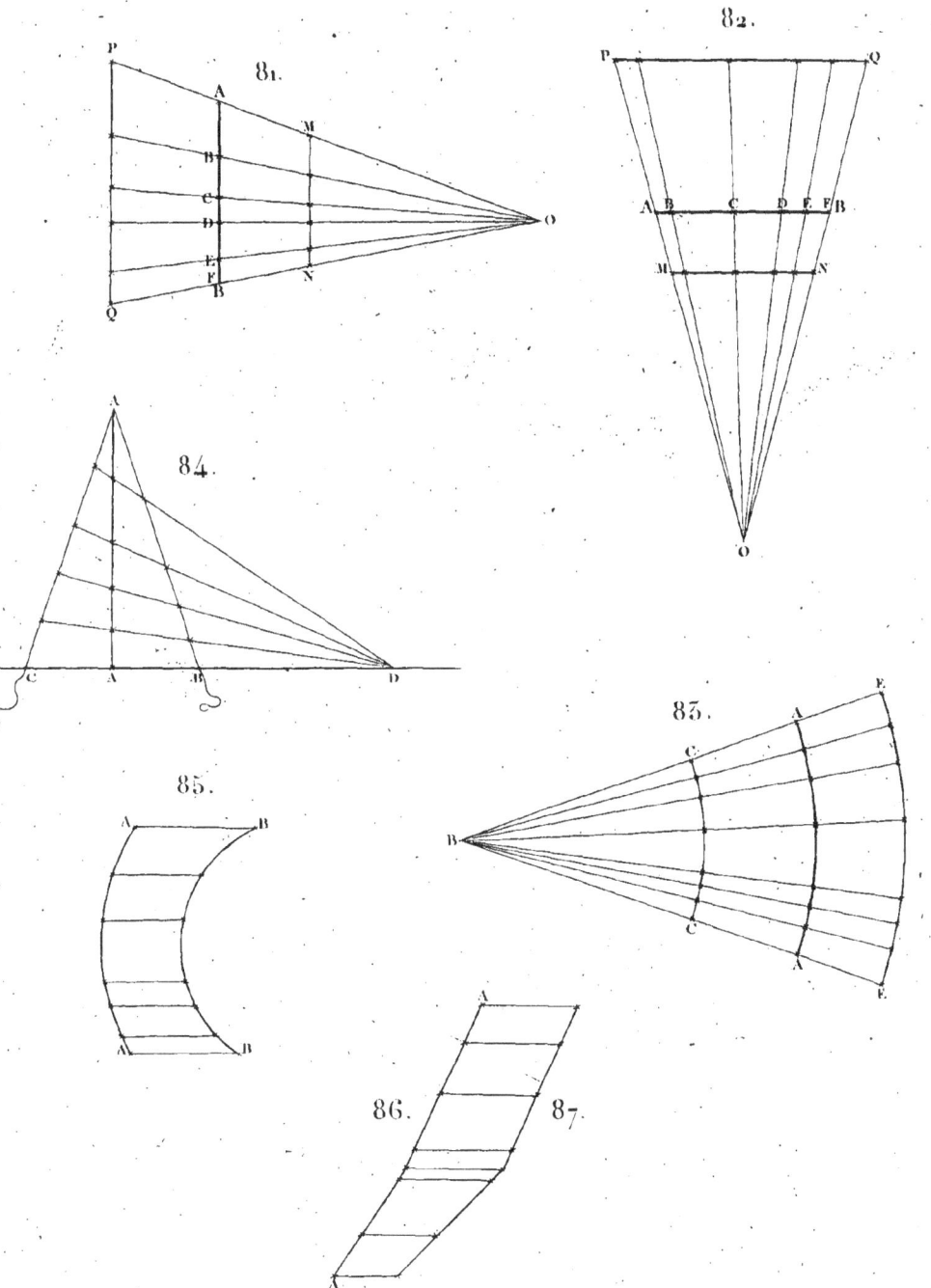

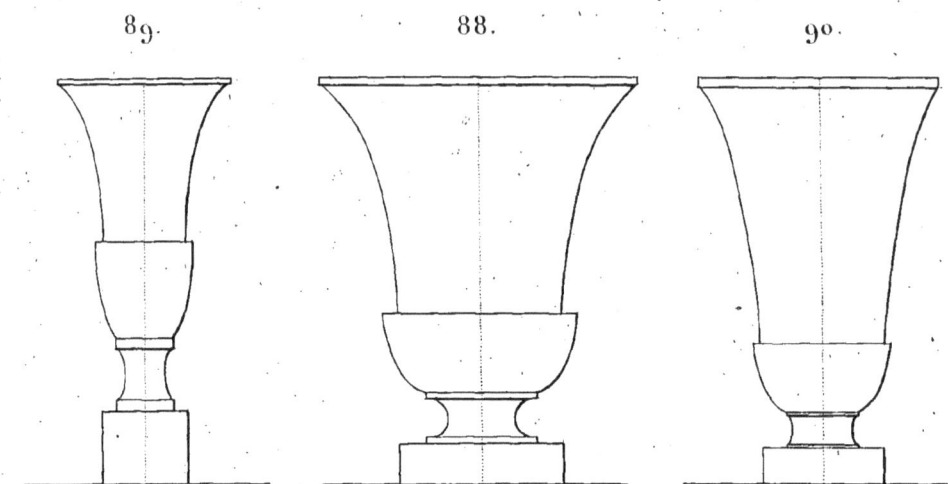

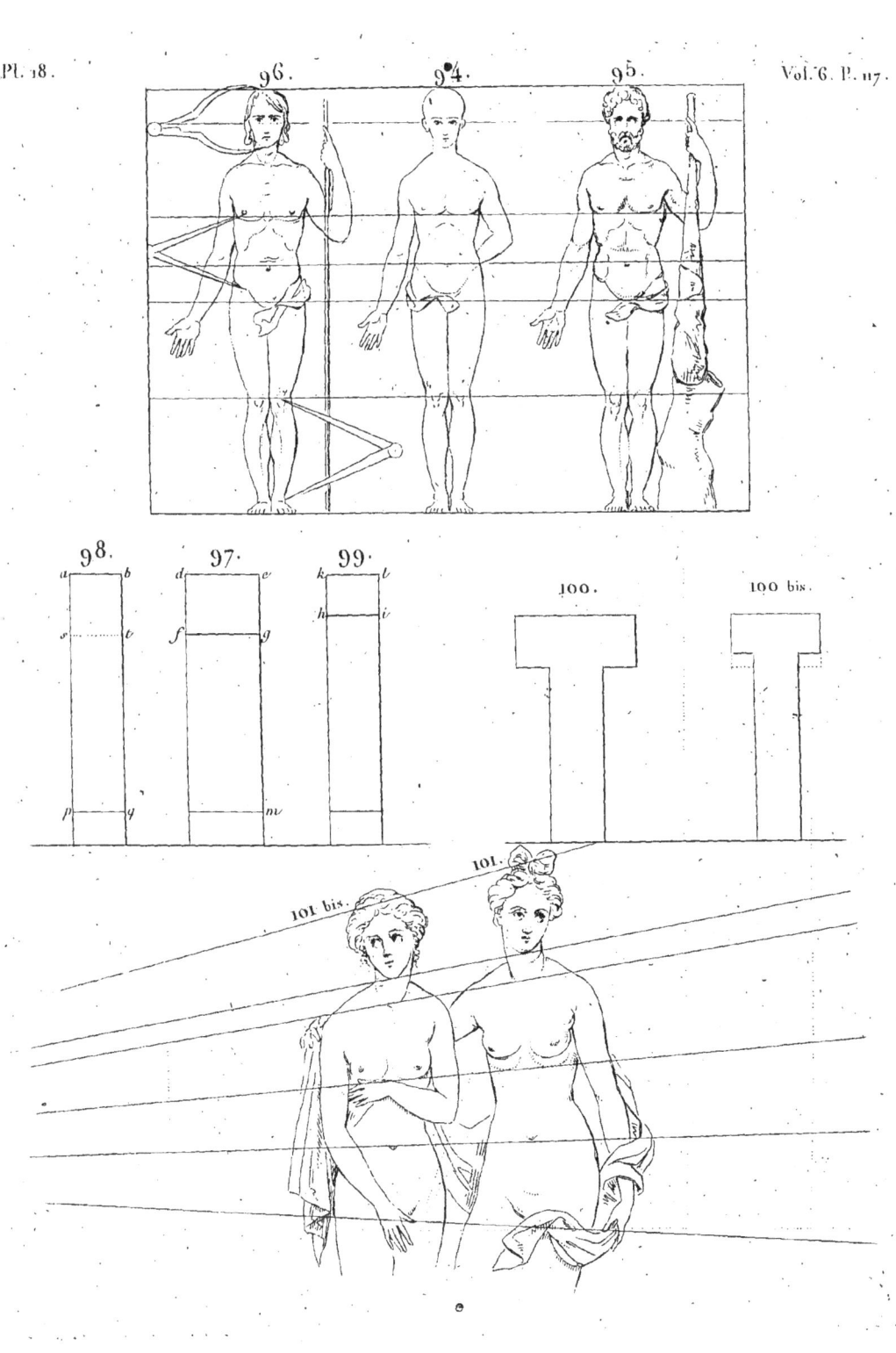

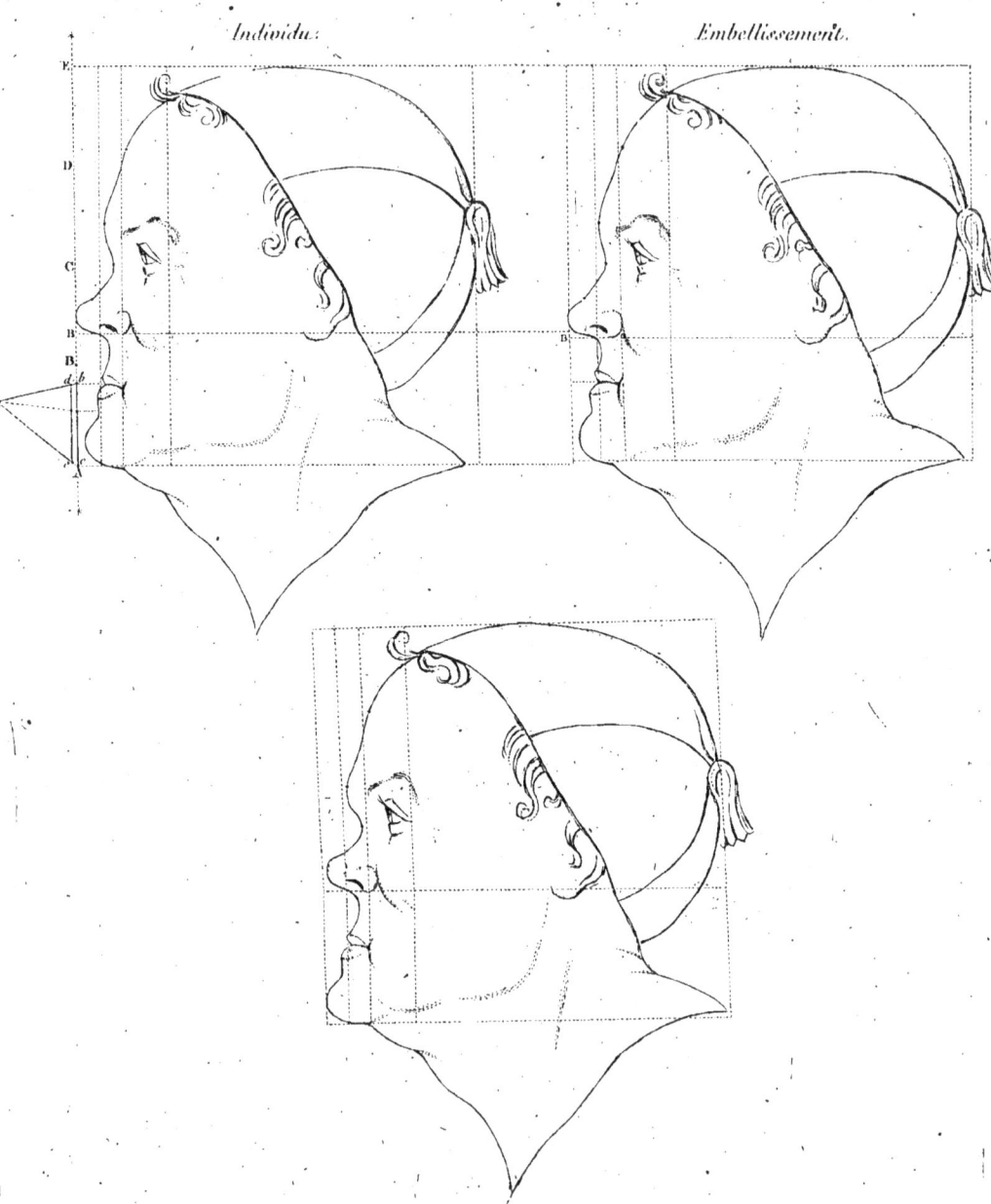

Pl. 19.

127. 128.

Plan

129.

Autre aspect
131. 130.

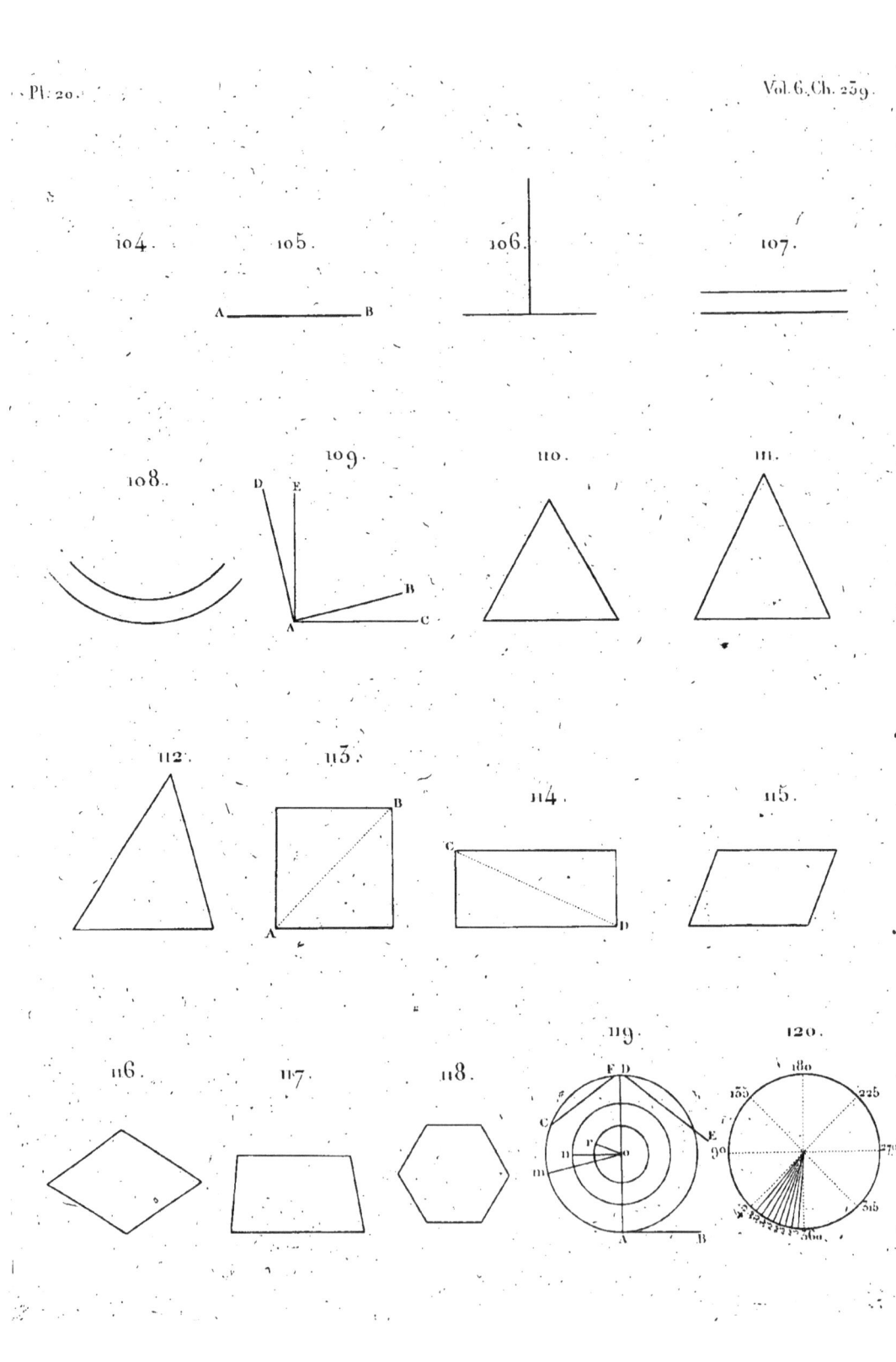

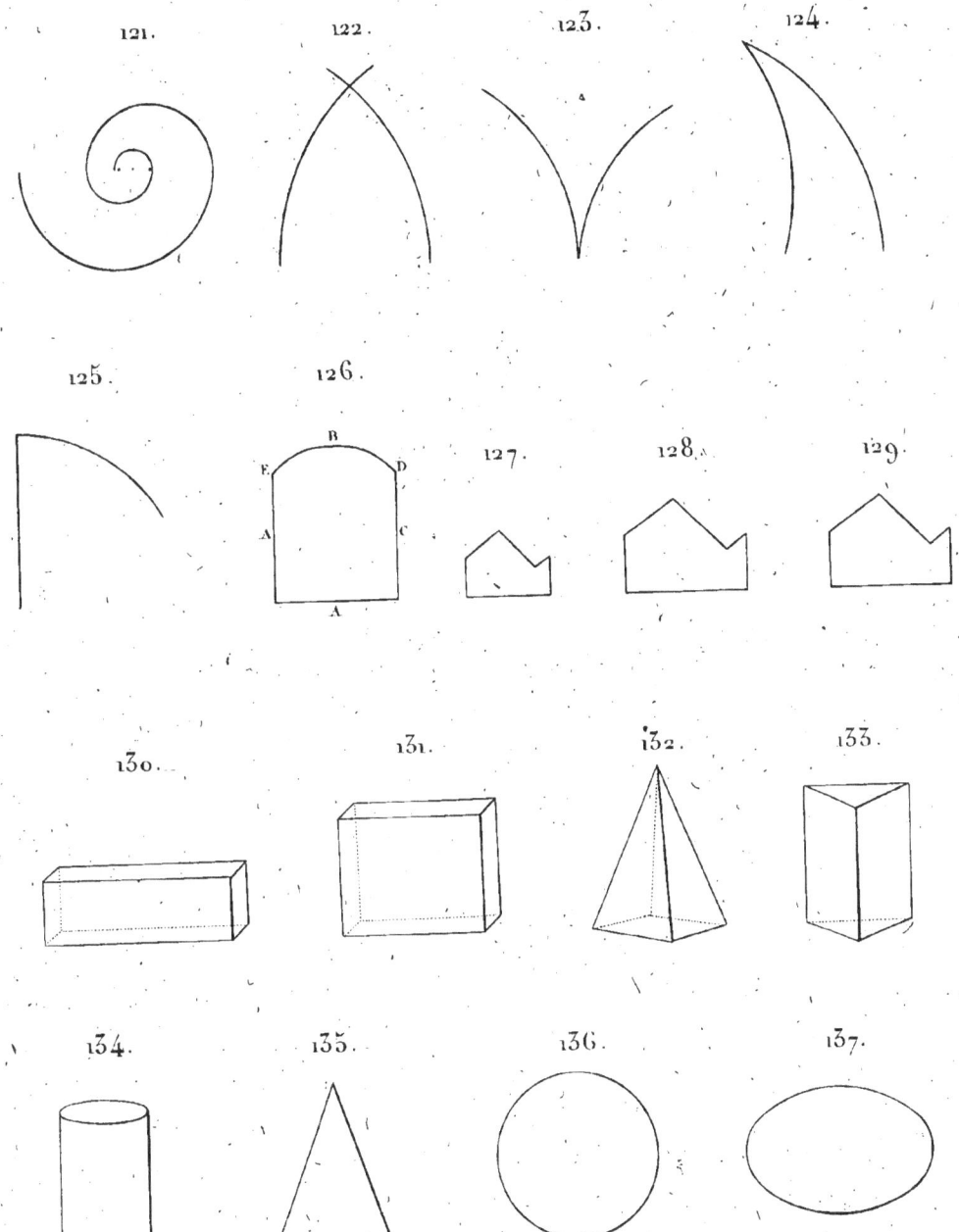

Pl. 22. Vol. 6. Ch. 240.

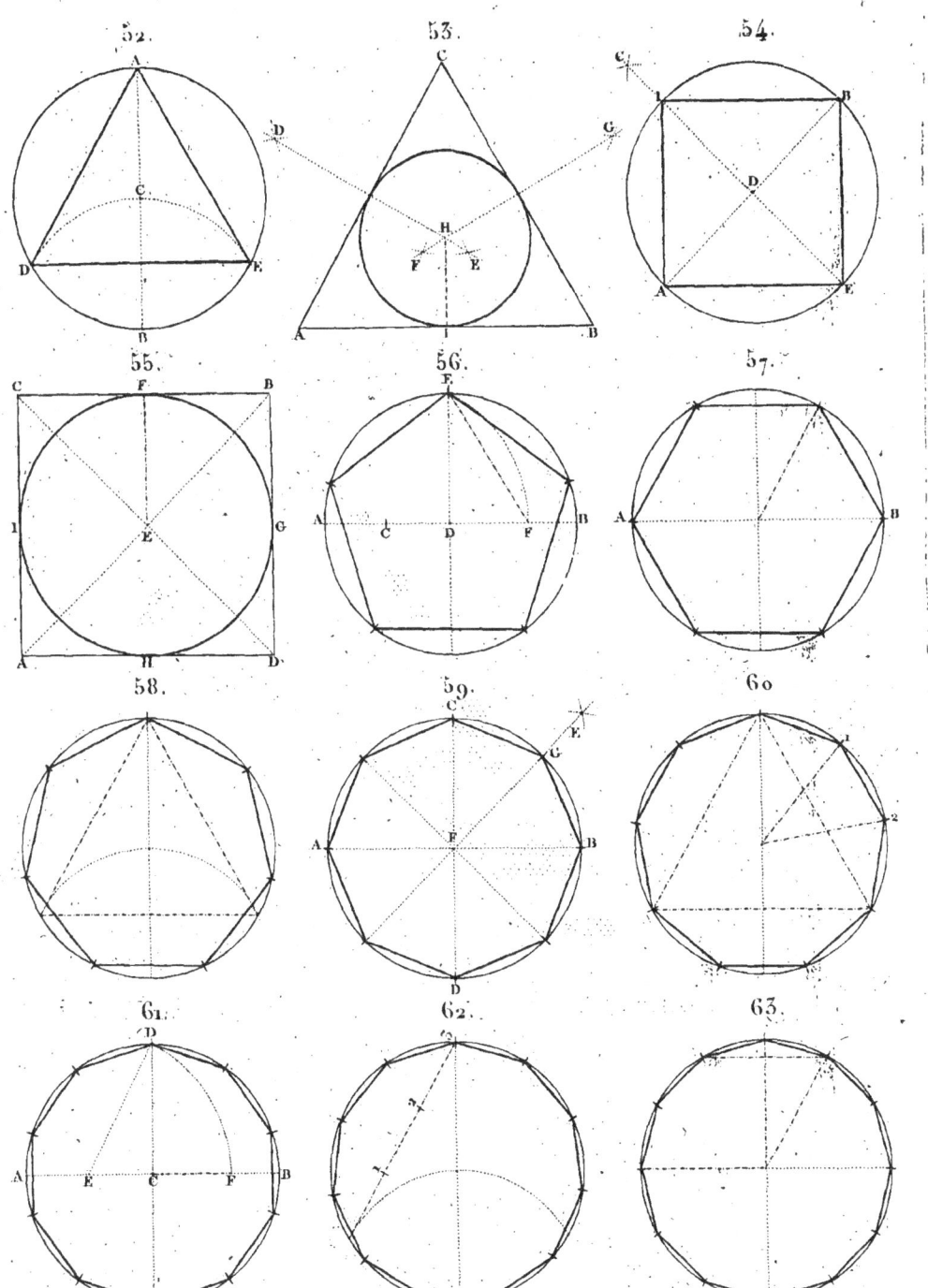

Pl. 24.

153 bis.

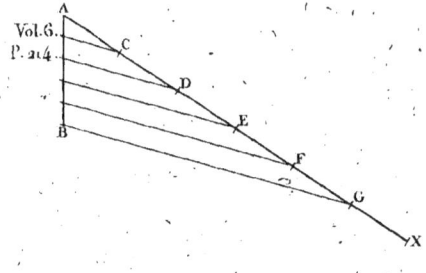

162.

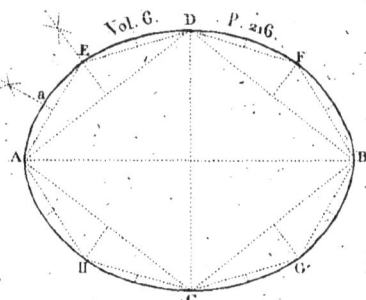

163.

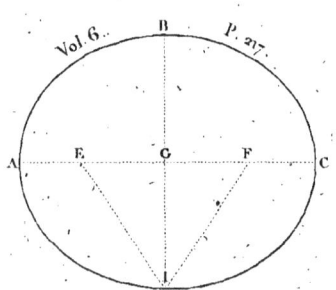

164.

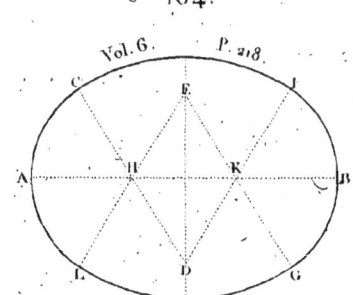

165.

166.

167.

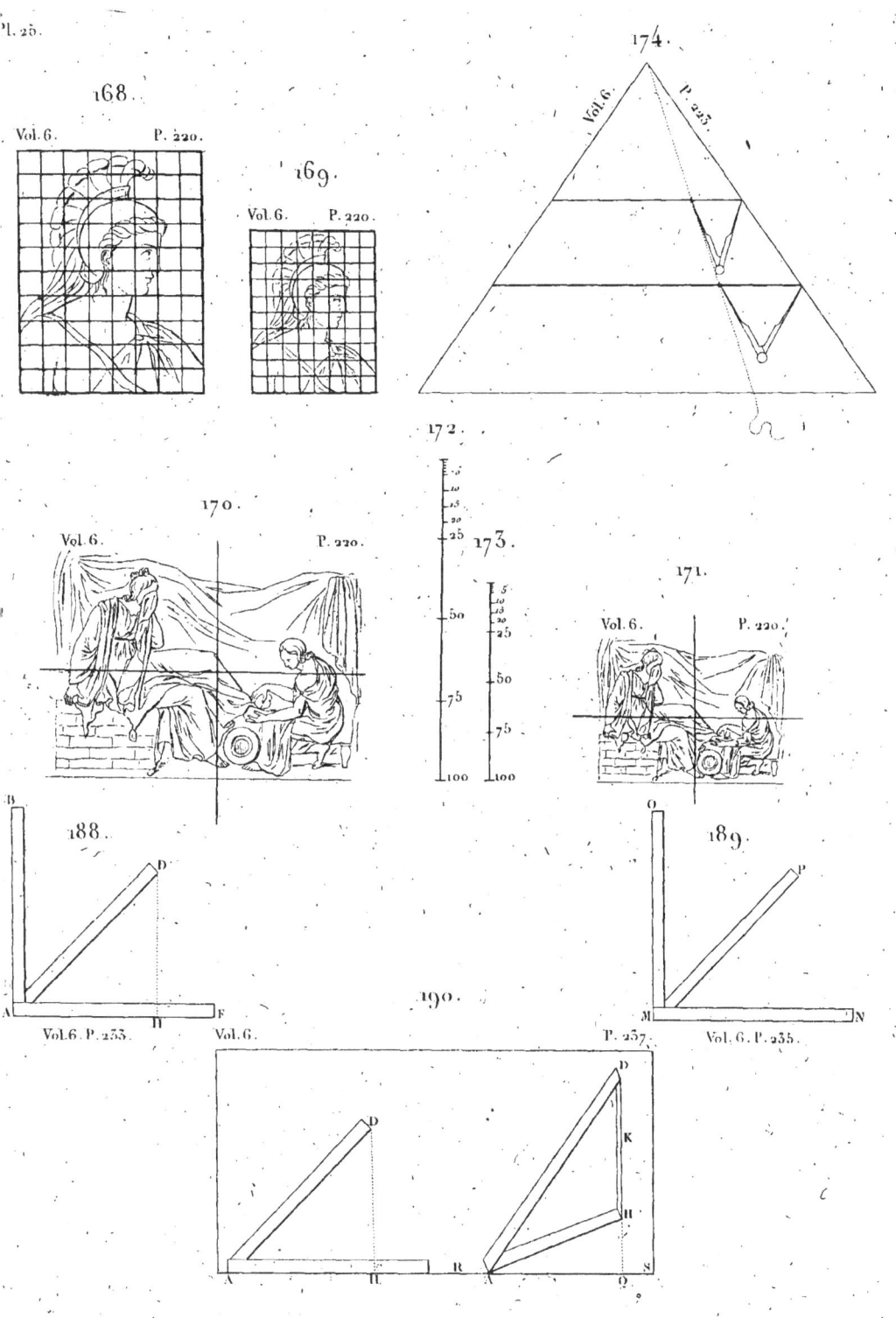

27.

Vol. 6. 182. P. 230.

180. 181.

192.

Vol. 6. P. 241.

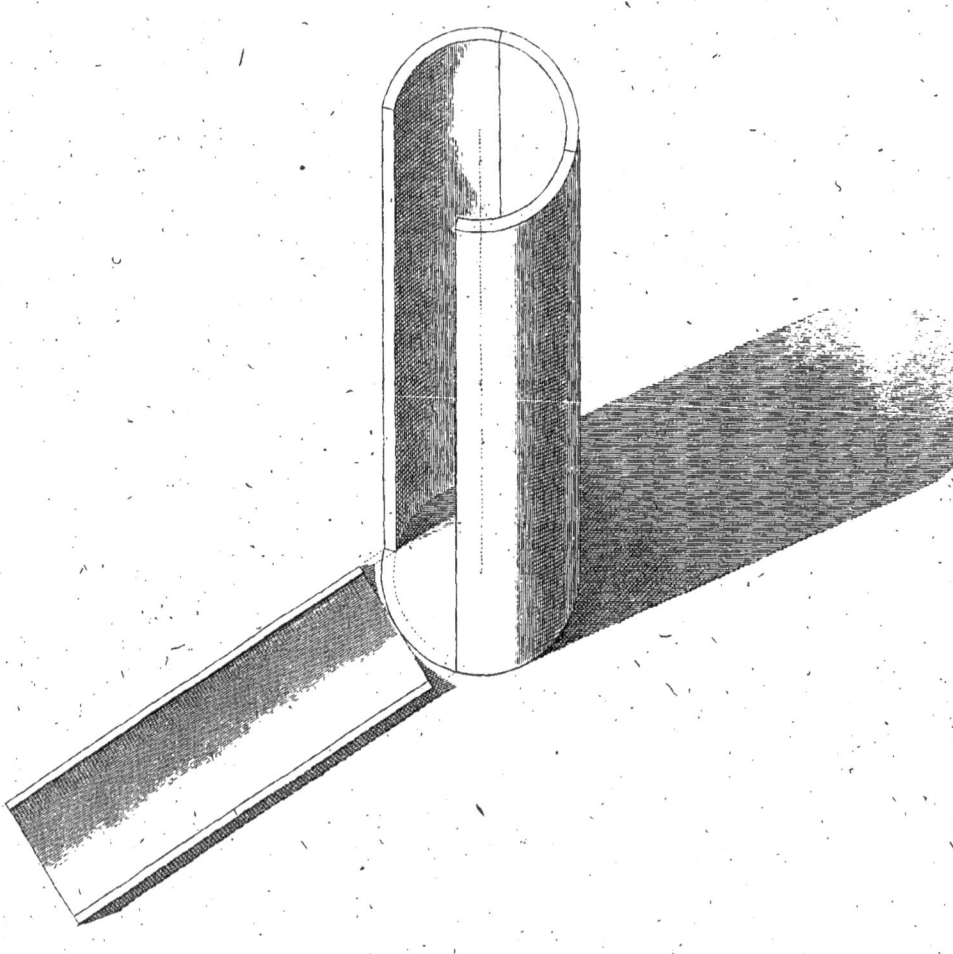

(192.bis.)

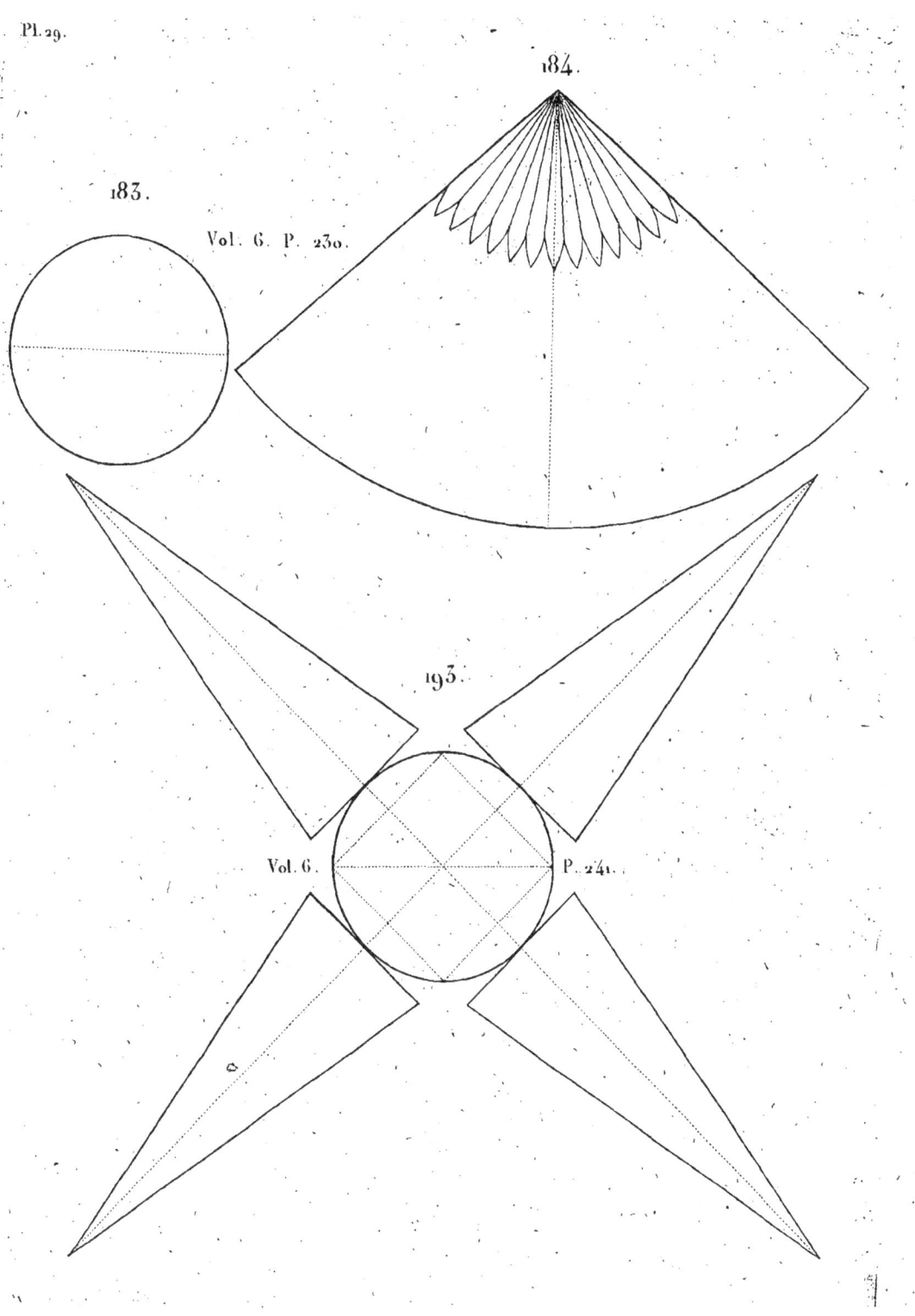

Pl. 30.

185.
Vol. 6. P. 251.

186.
Vol. 6. P. 251.
Côté Hauteur
Base

187.

194.
Vol. 6. P. 241.

Pl. 31.

195.
Vol. 6. P. 244.

196.
Vol. 6. P. 246.

197.
Vol. 6. P. 247.

197. bis.

198.
Vol. 6. P. 248.

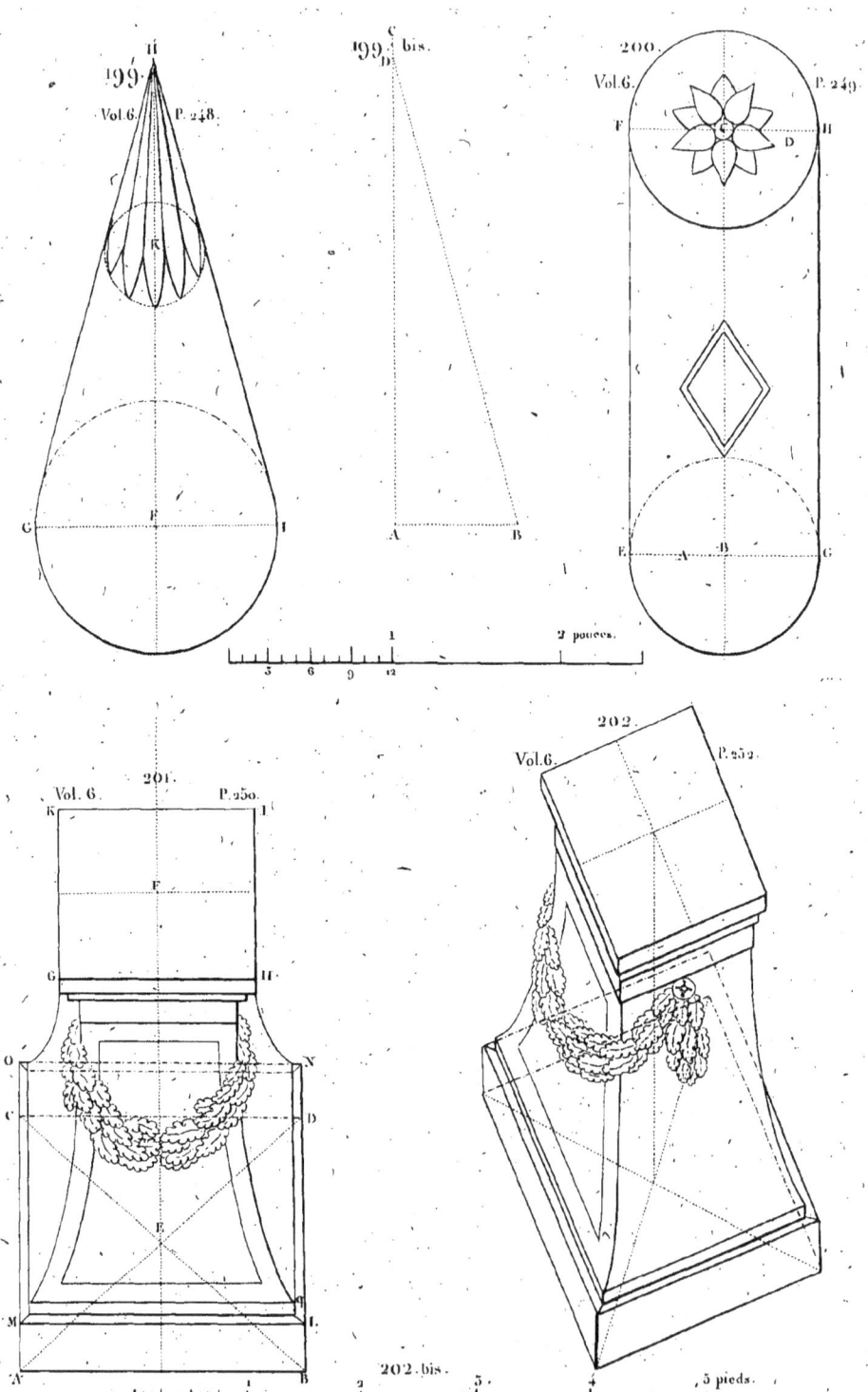

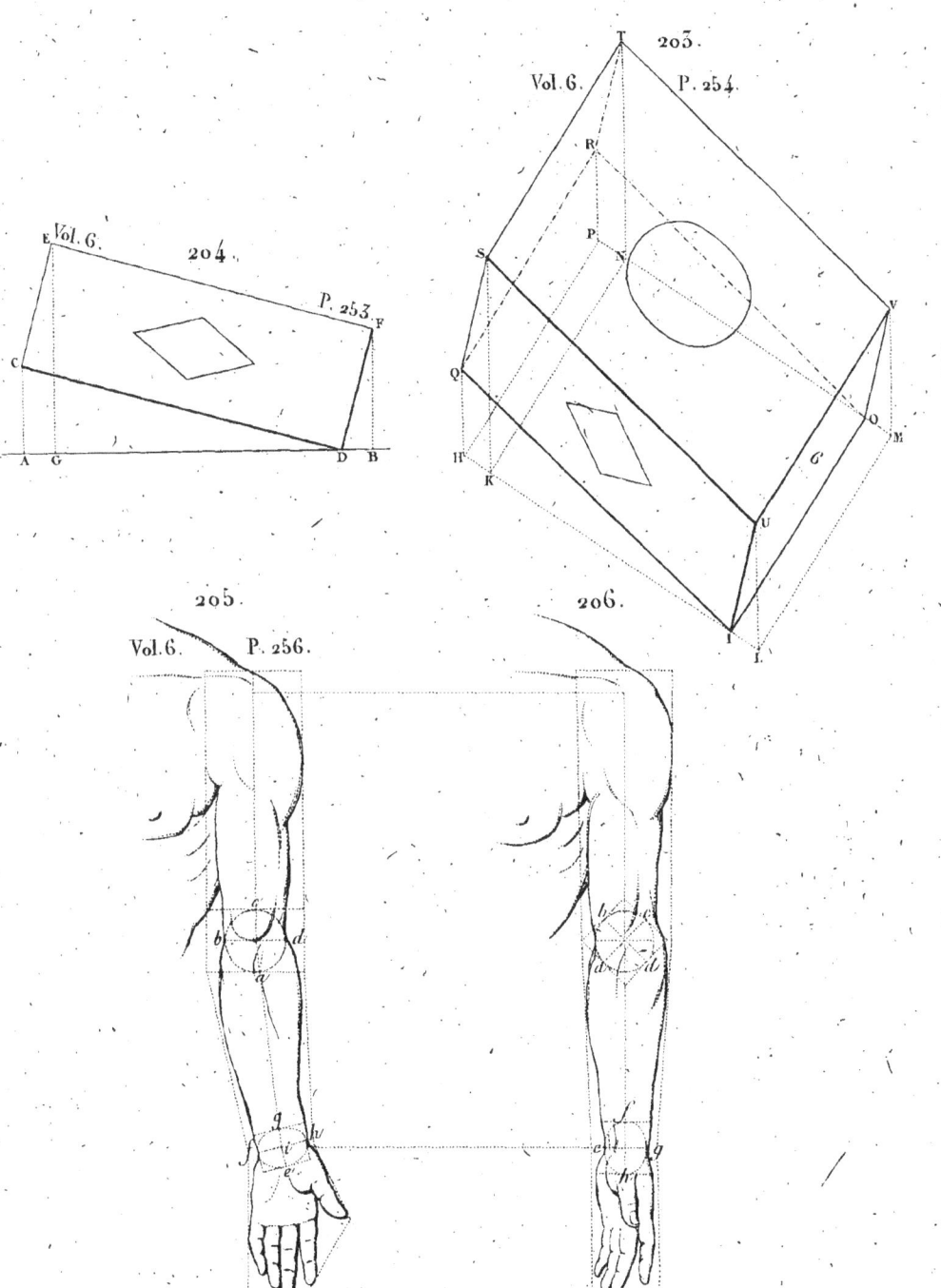

Pl 34. 207. Face du tableau Orthographique. Vol. 6. P. 260

Tableau Orthographique.

208

209

210 211

Vol. 6. P. 267.

Vol. 6. P. 368.

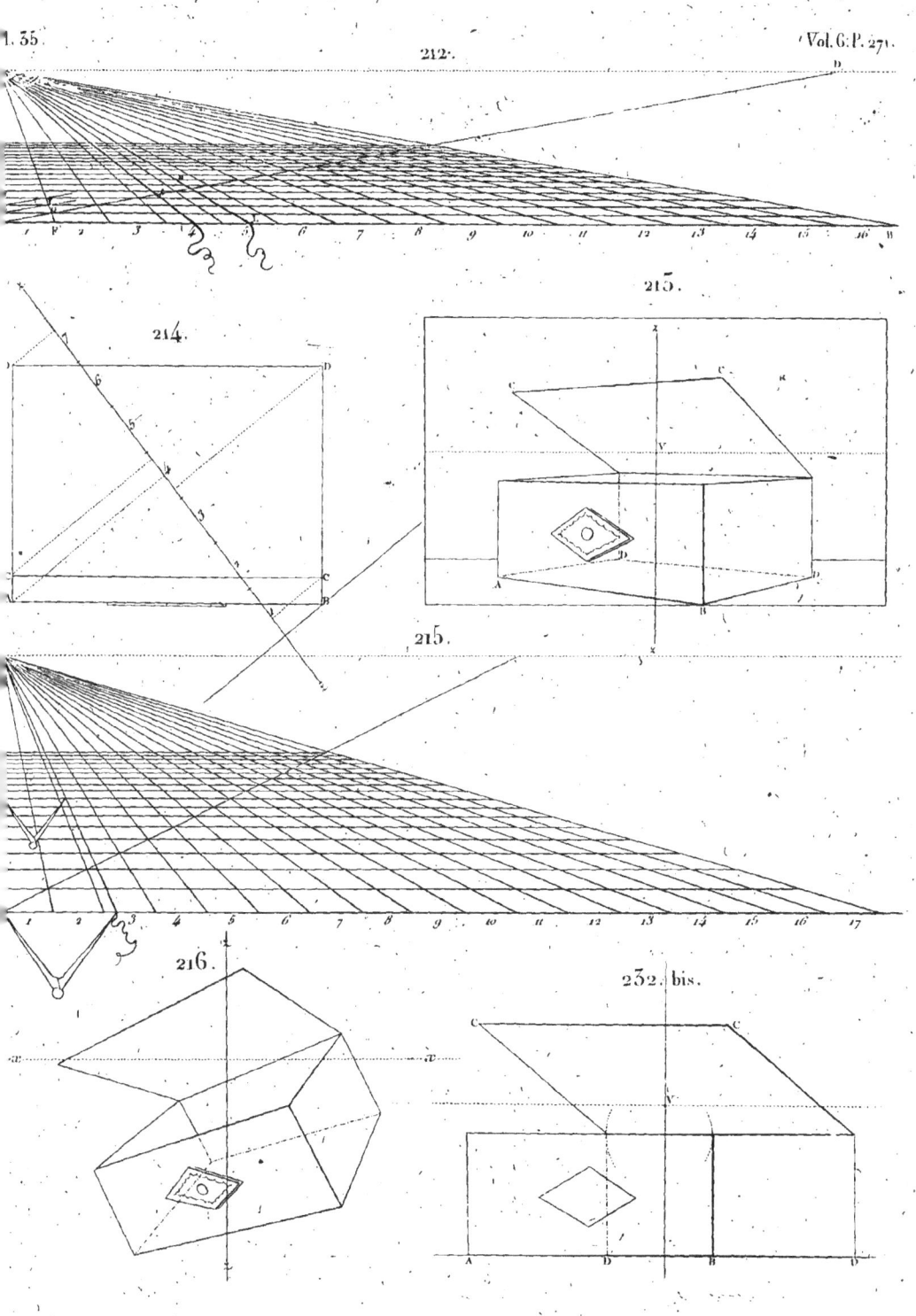

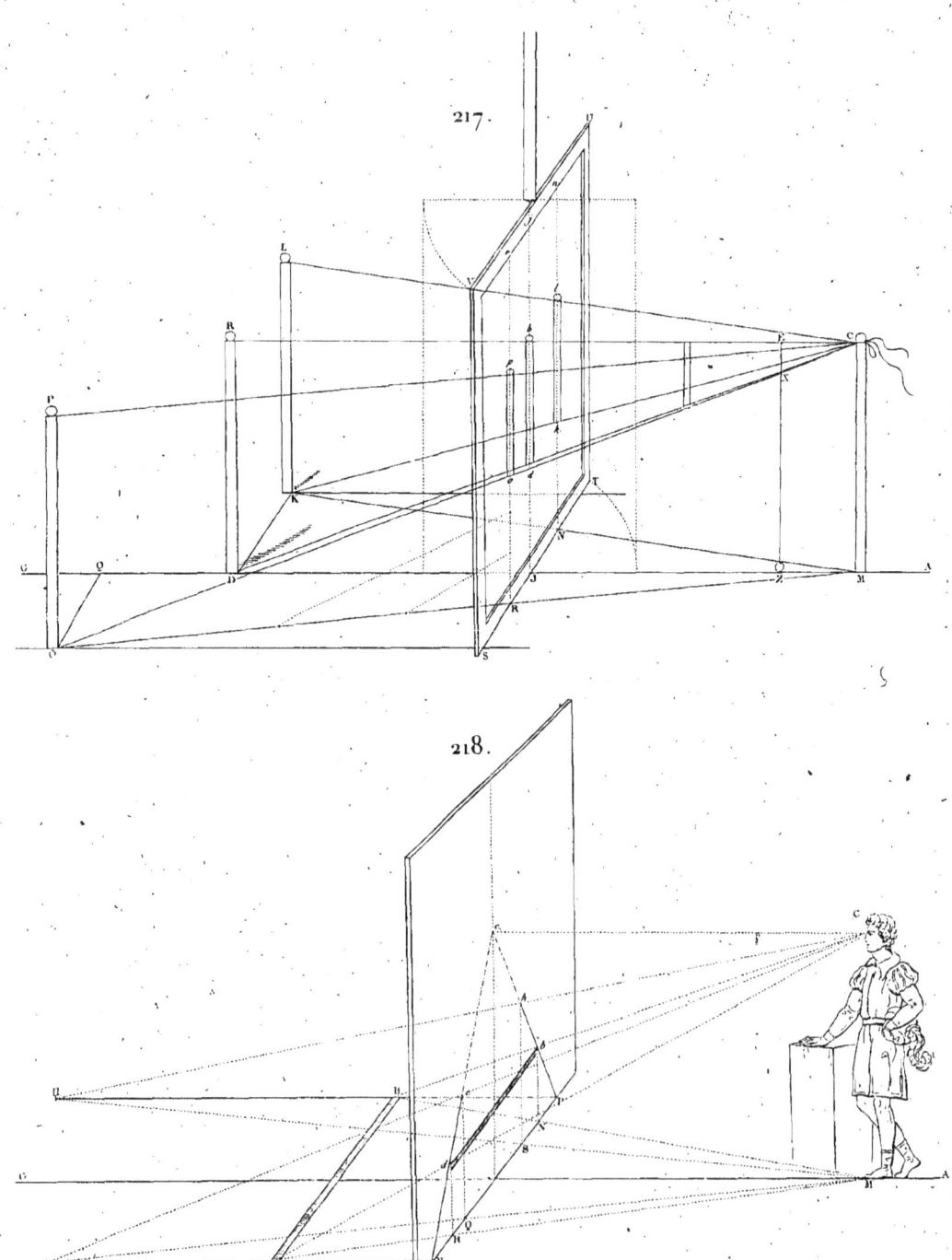

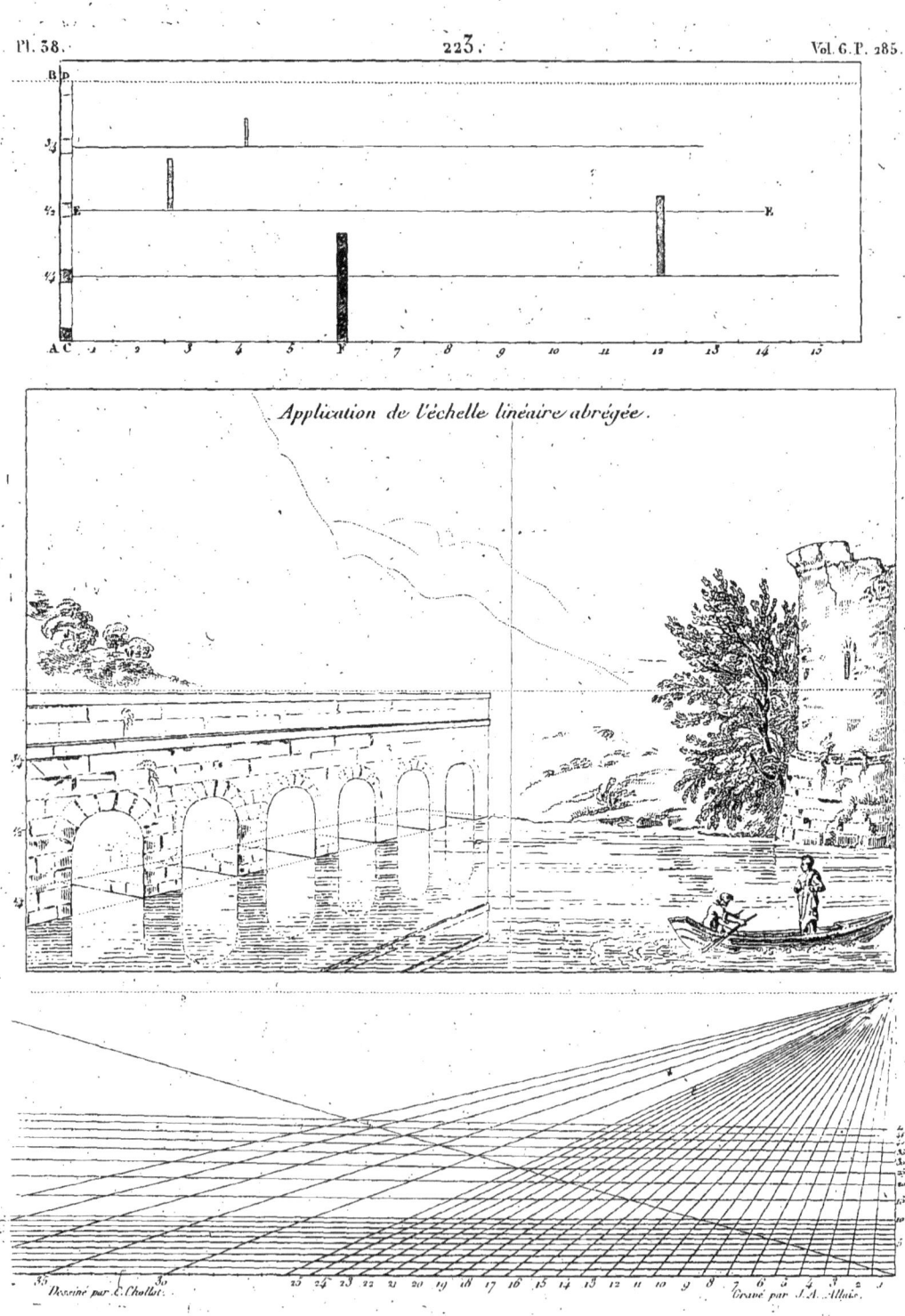

Application de l'échelle linéaire abrégée.

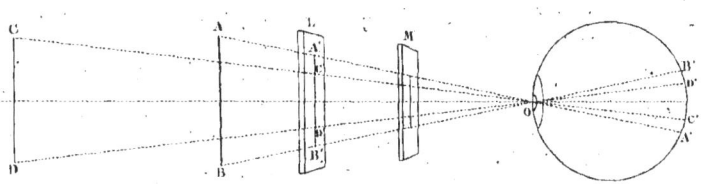

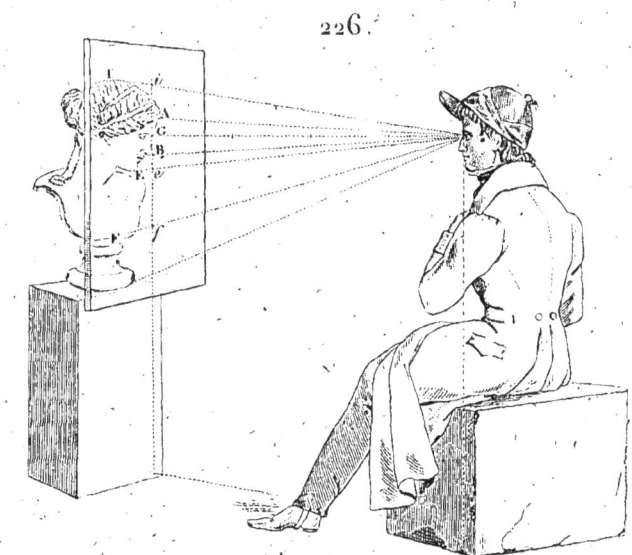

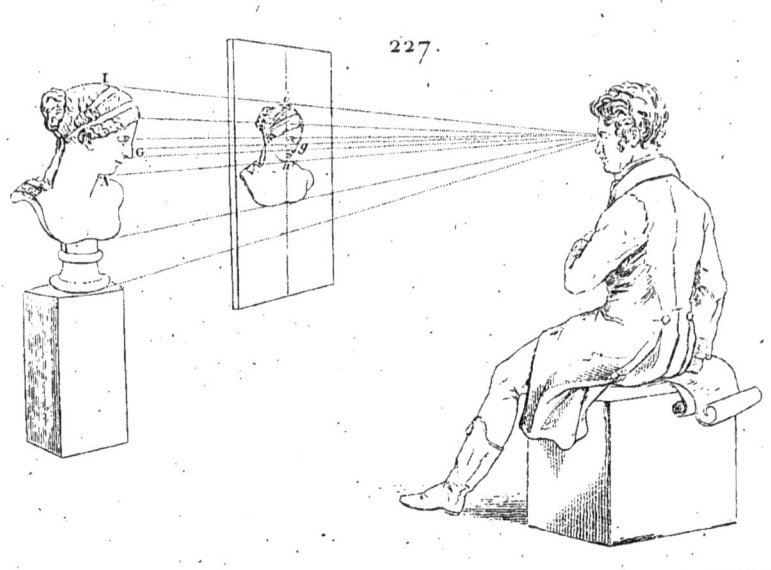

227.

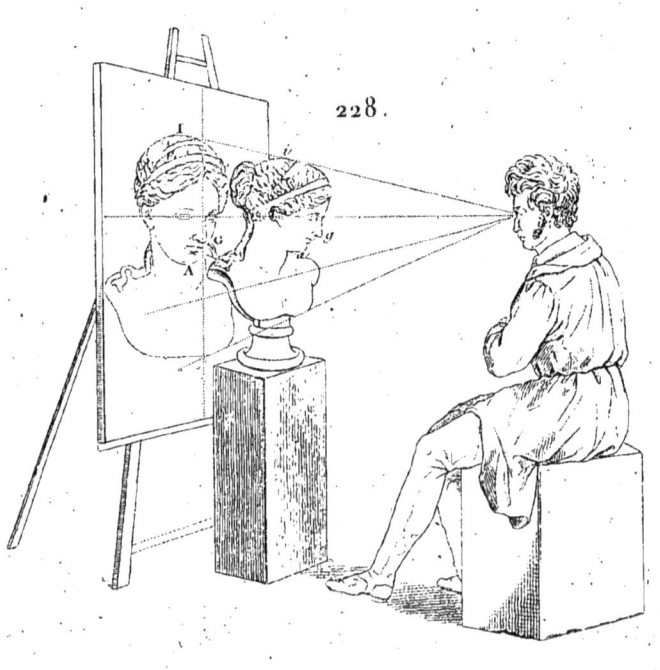

228.

Pl. 41.

Vol.6.P.305.

229.

230.

231.

233.

232.

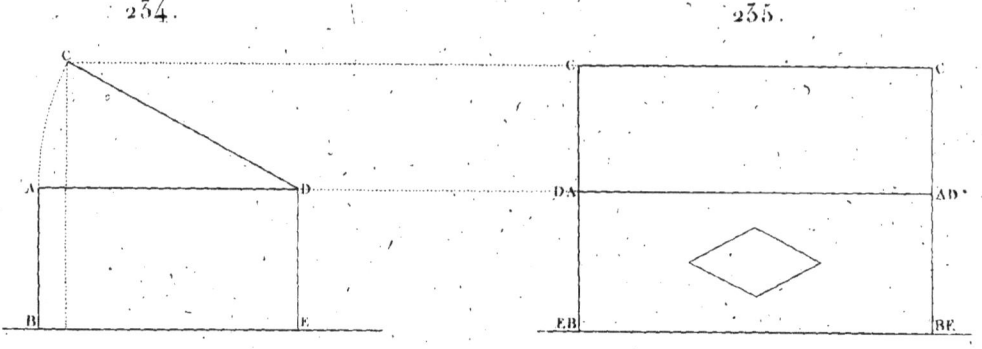

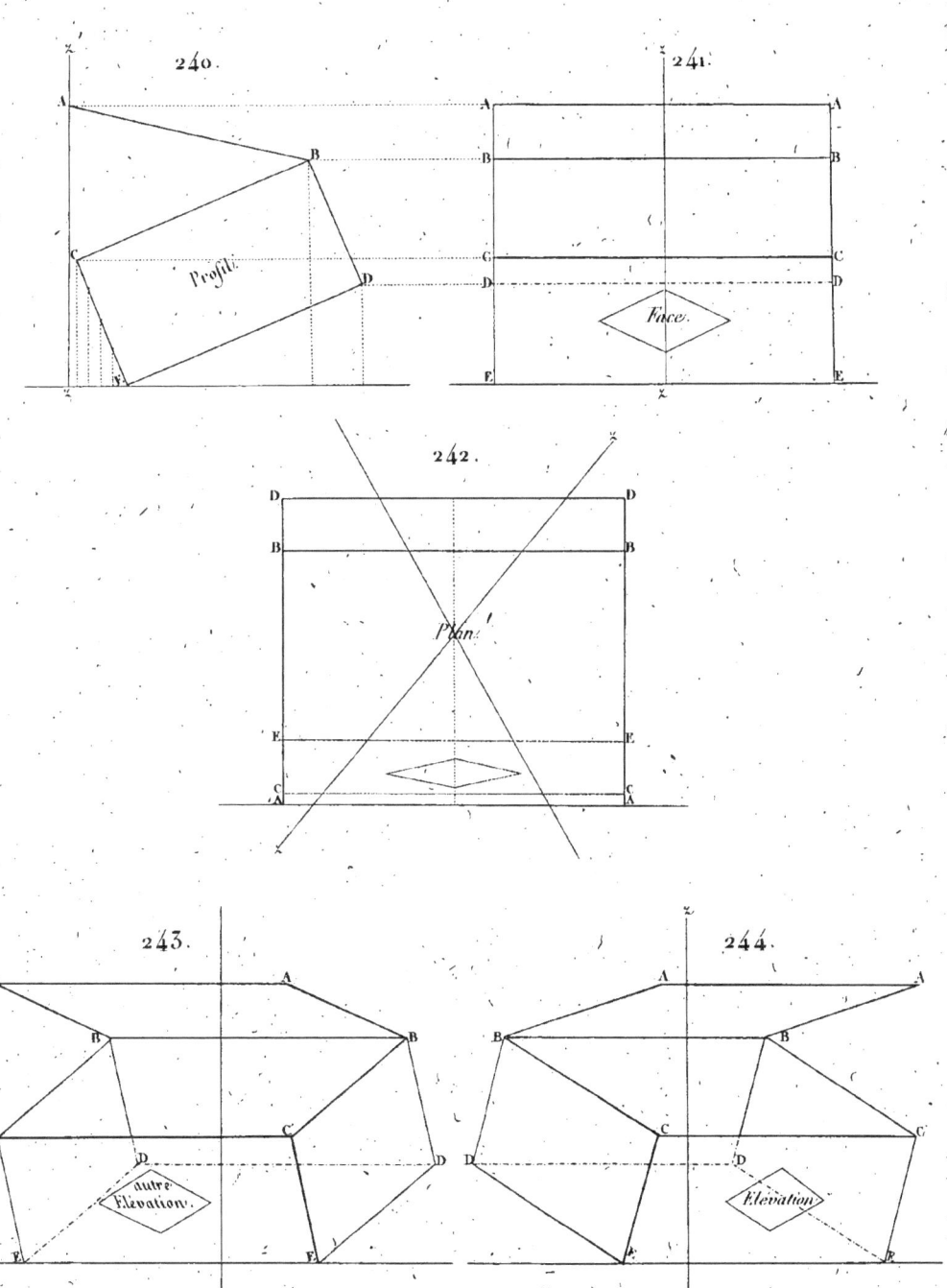

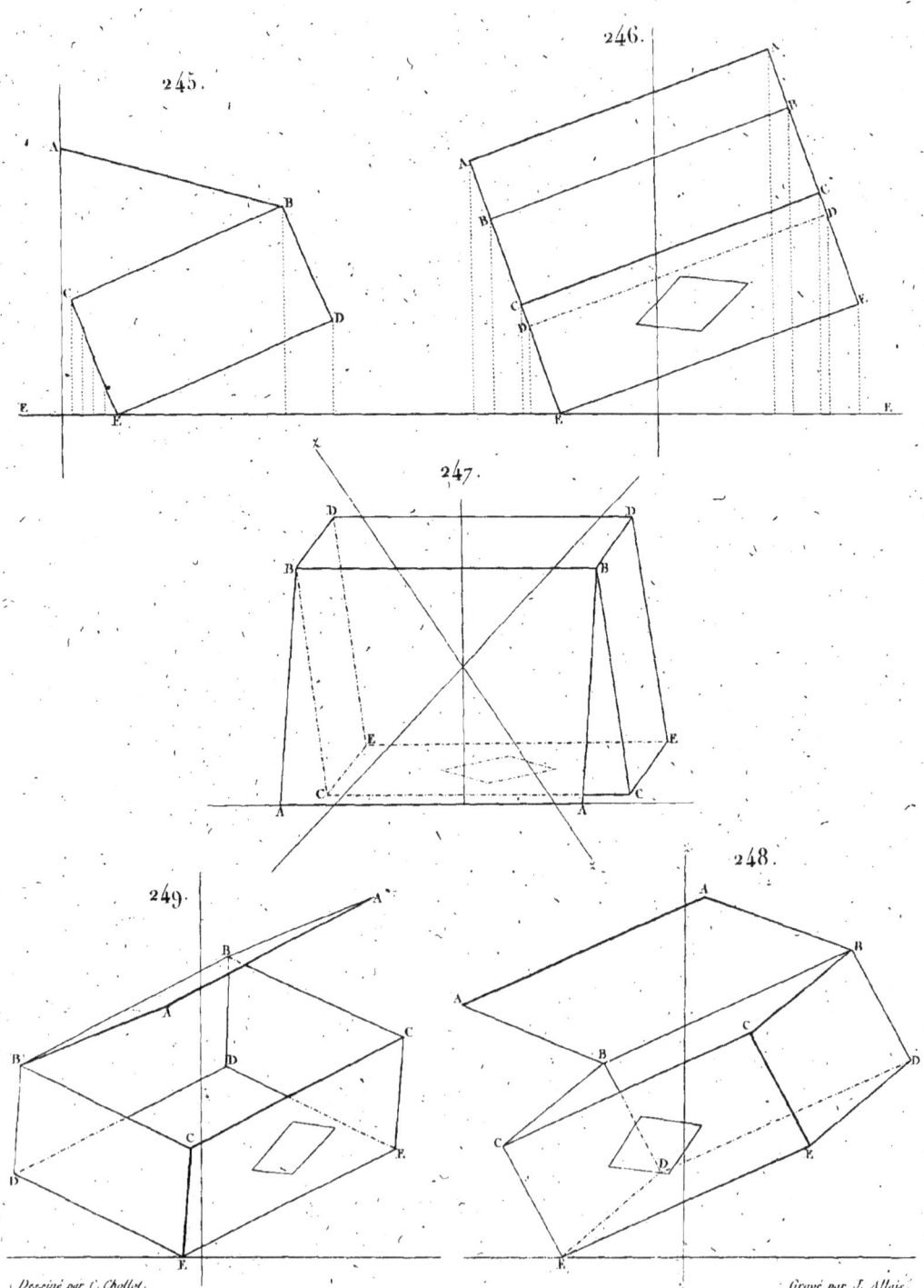

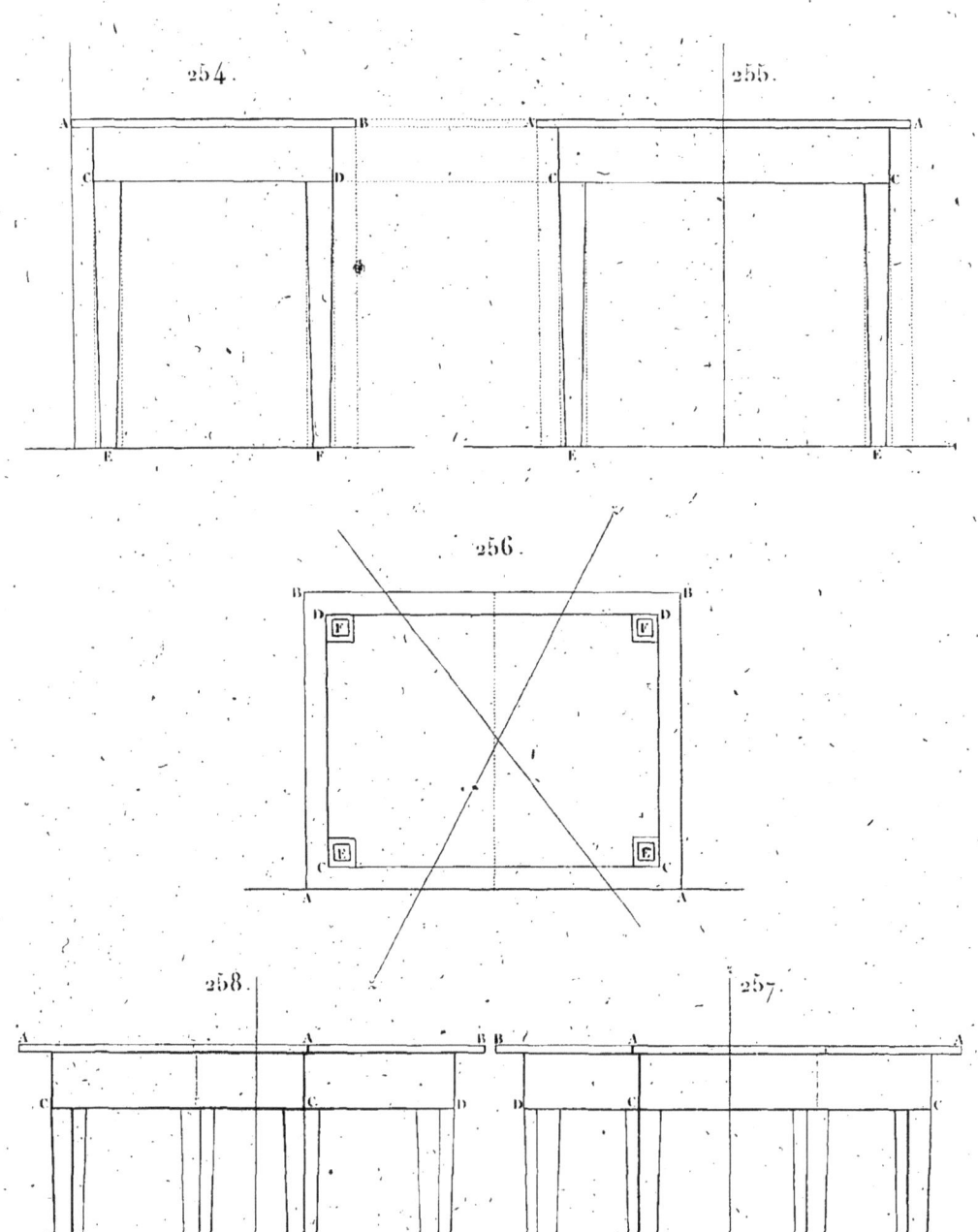

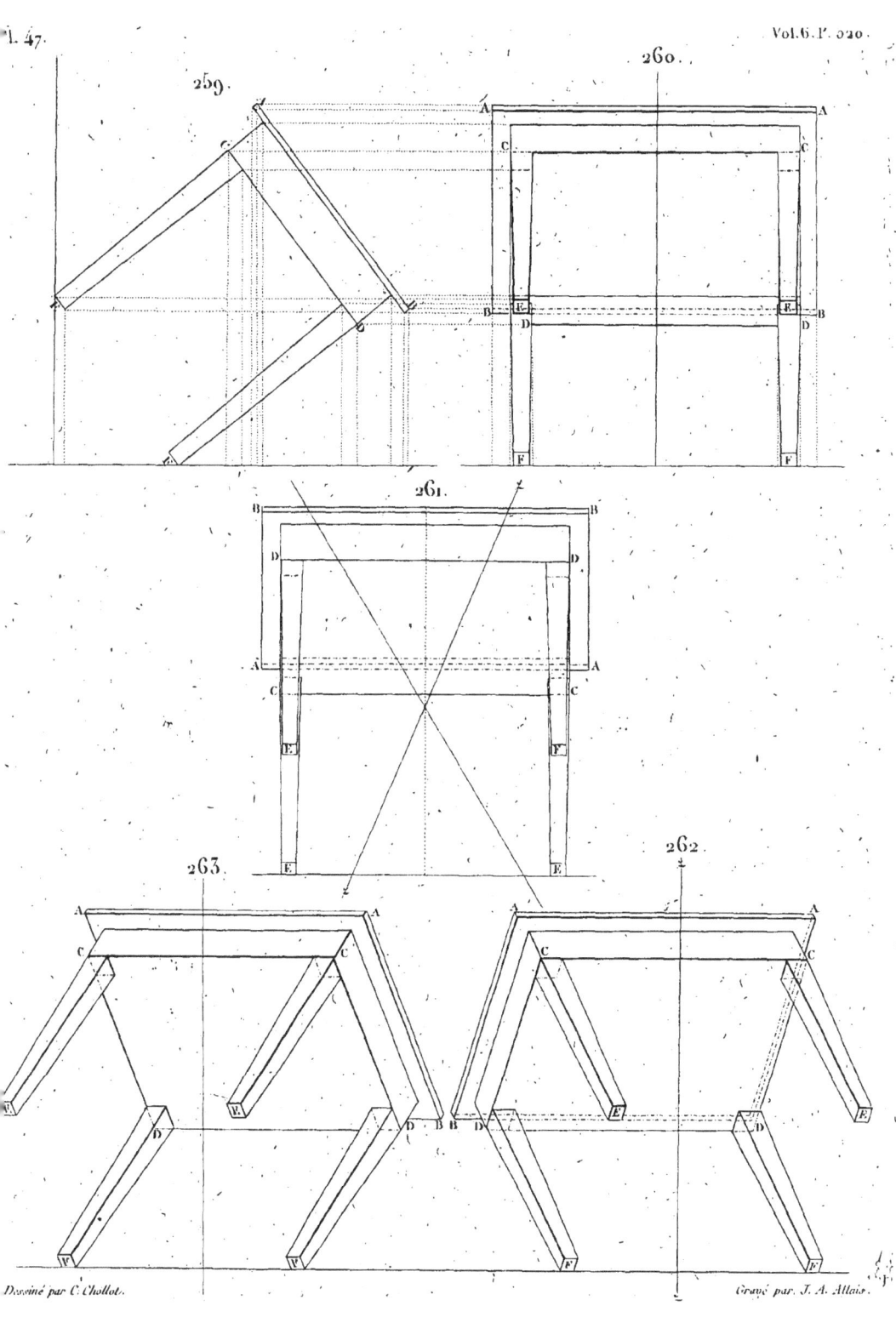

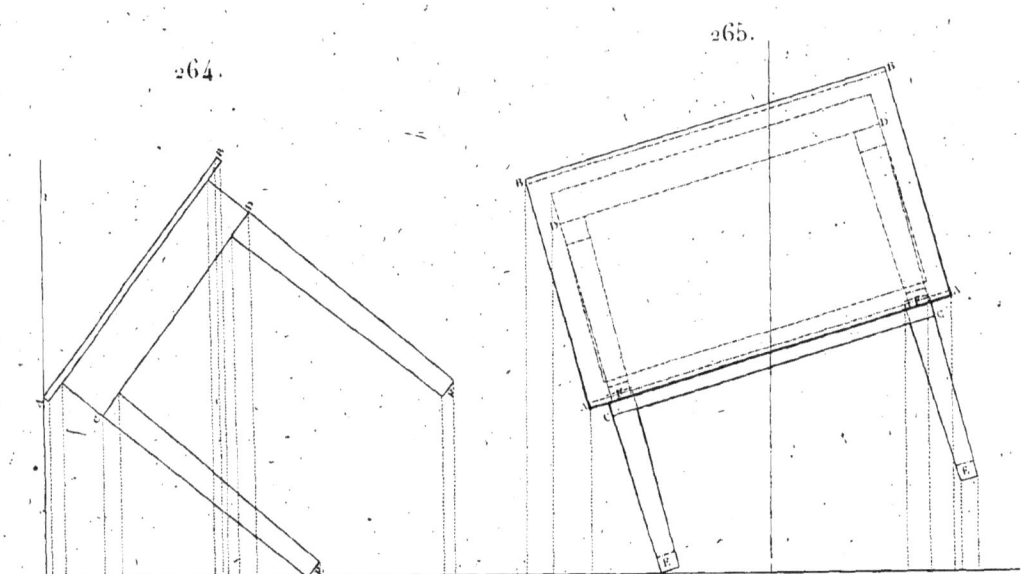

Pl. 49.

Vol. 6. P. 521.

268.

269.

270.

272.

271.

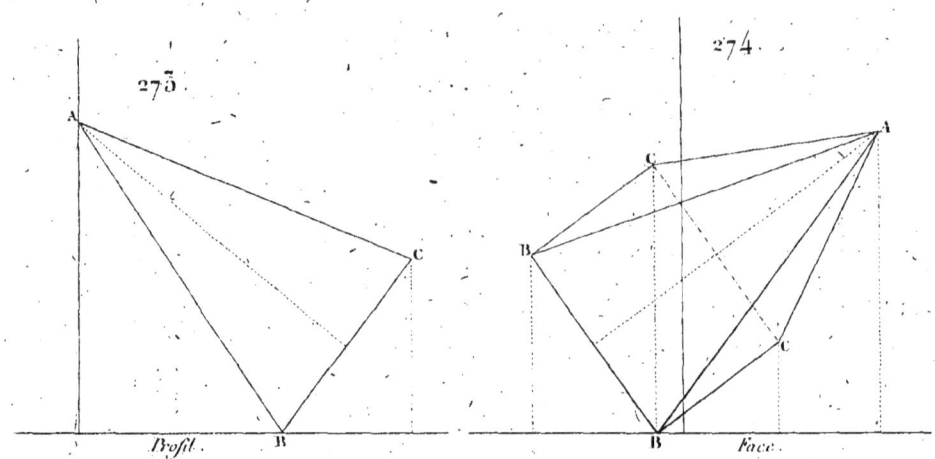

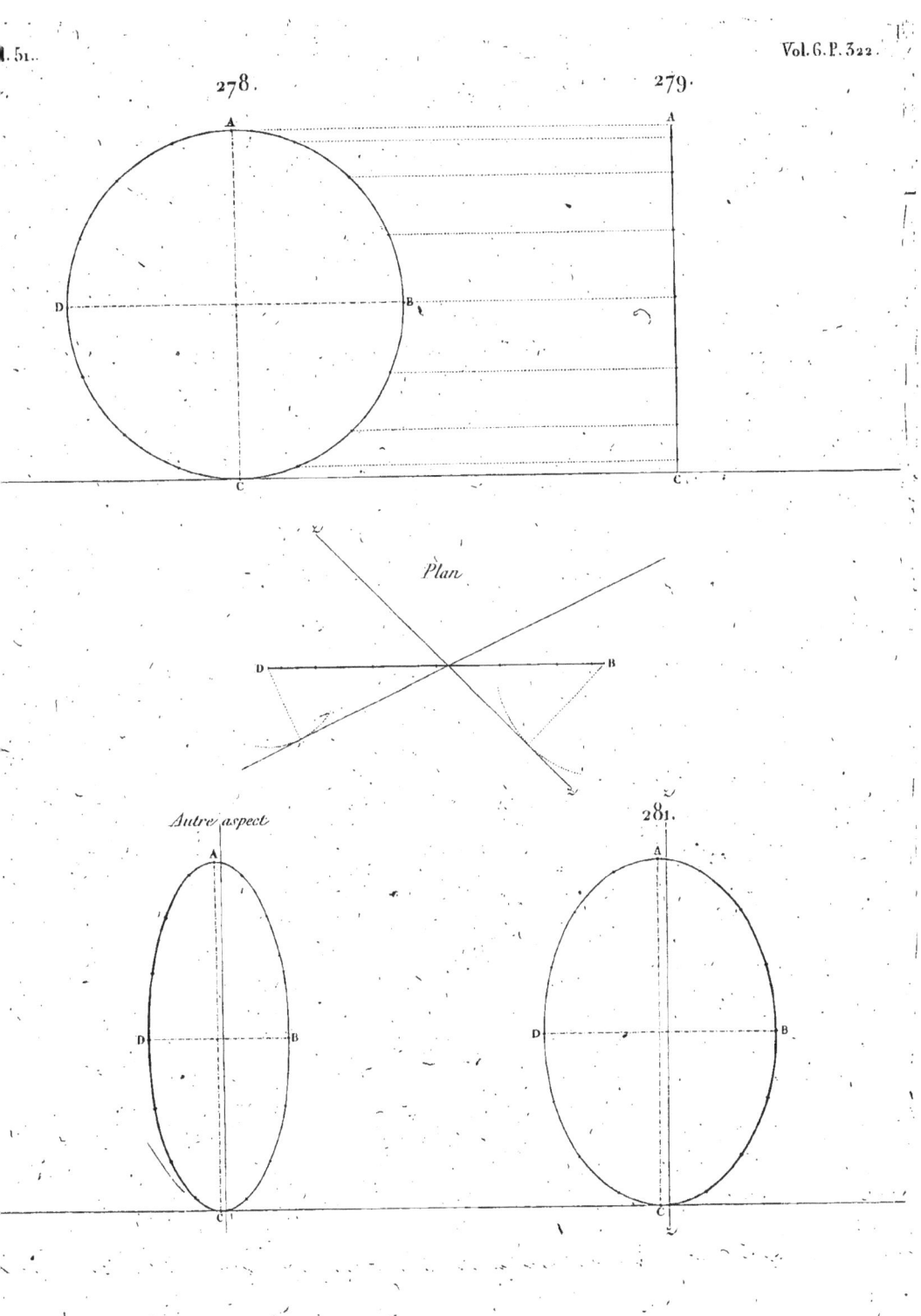

Pl. 51. bis. Vol. 6. P. 322.

Le Cercle précédent renversé en arrière.

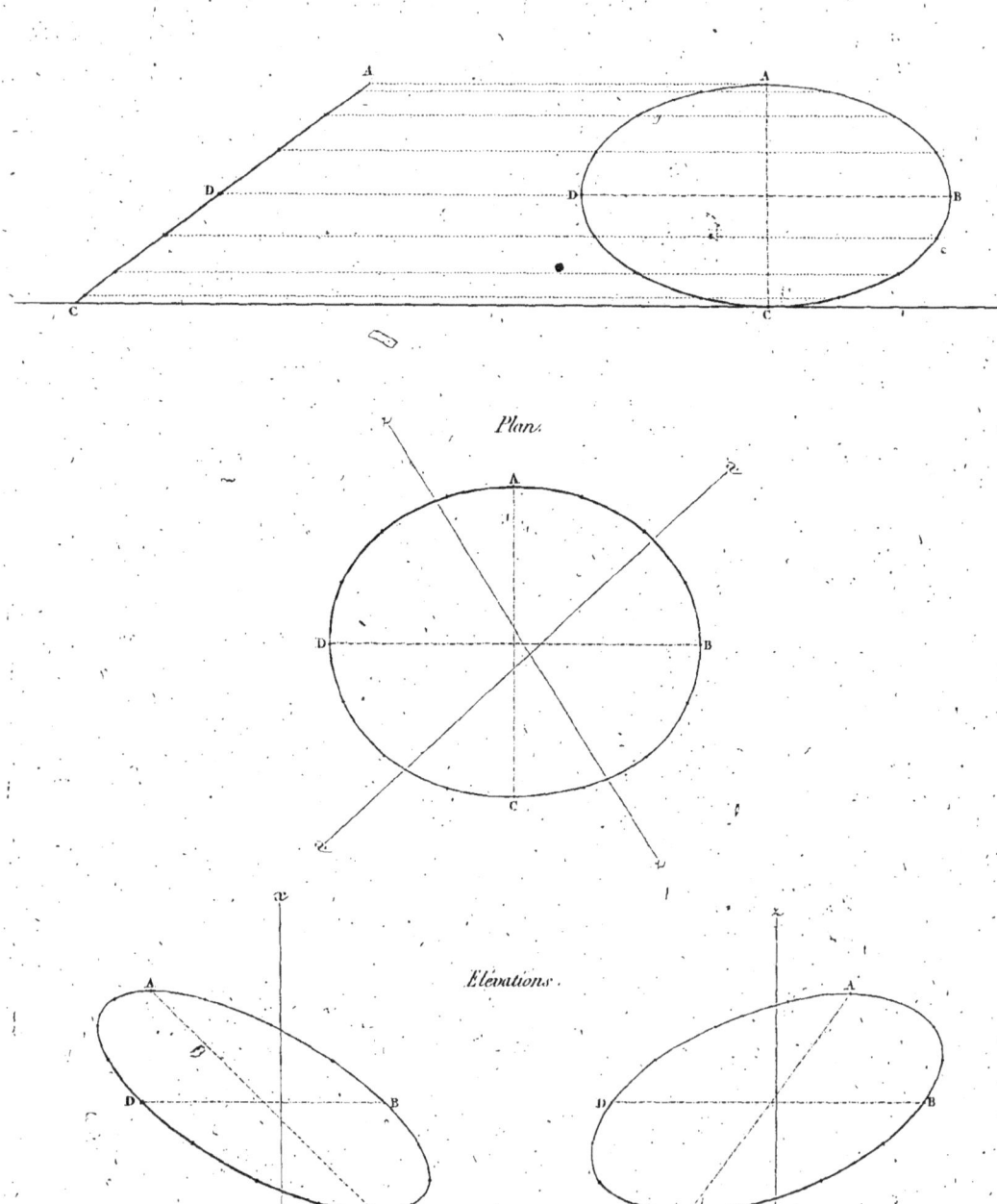

Plan.

Élévations.

Dessiné par C. Chollot. Gravé par J. A. Allais.

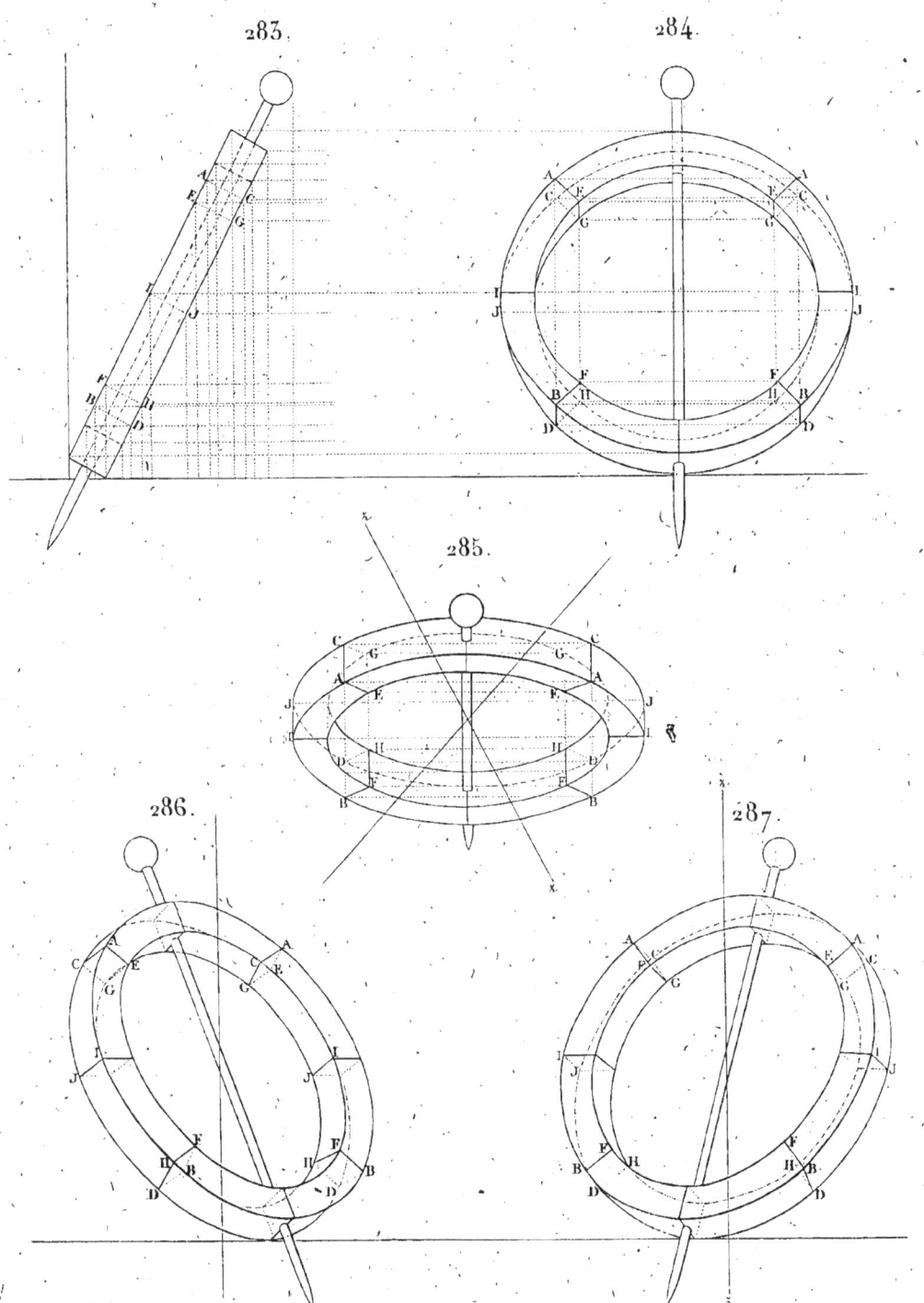

Pl. 55.

289.

290.

288.

291.

292.

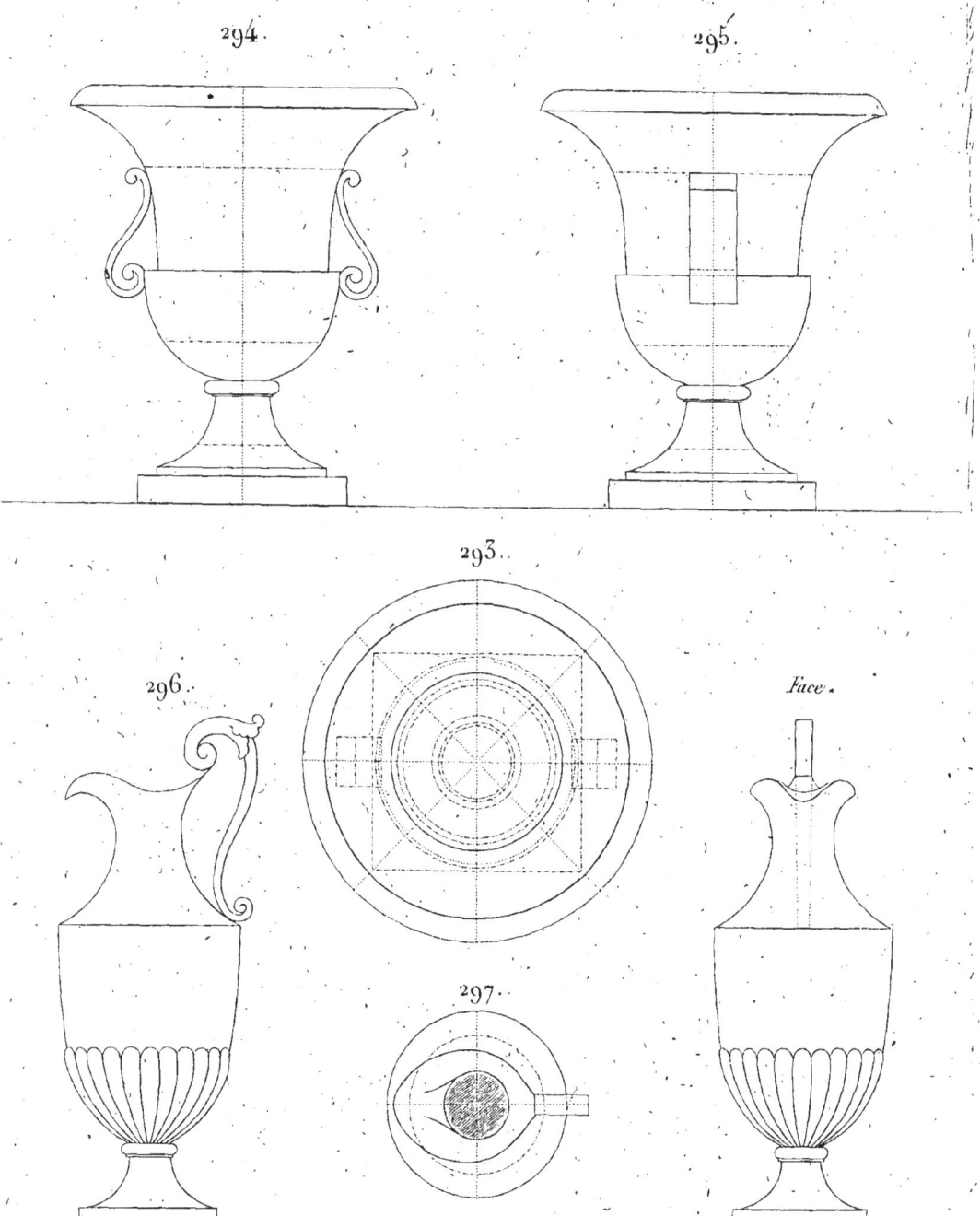

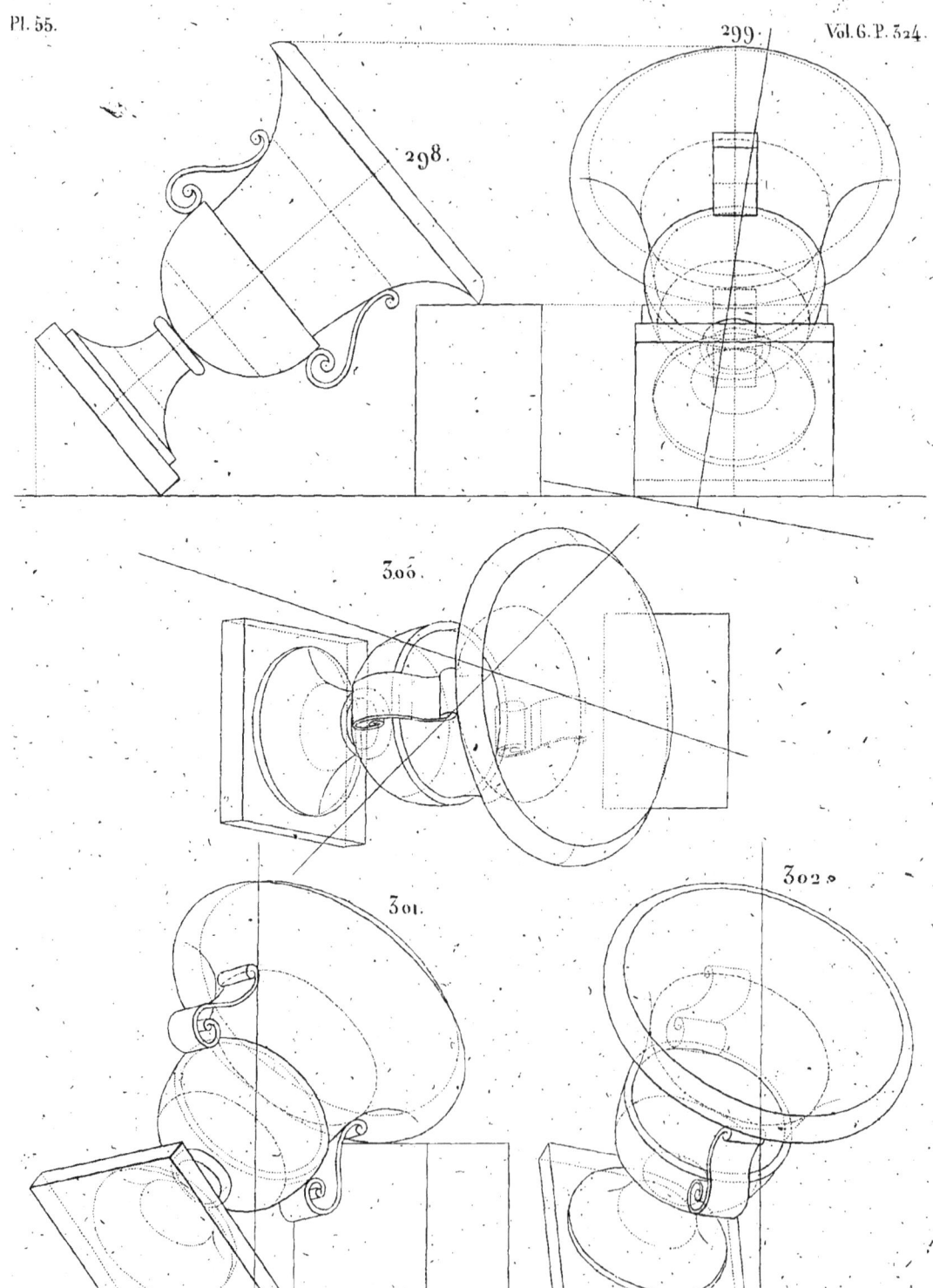

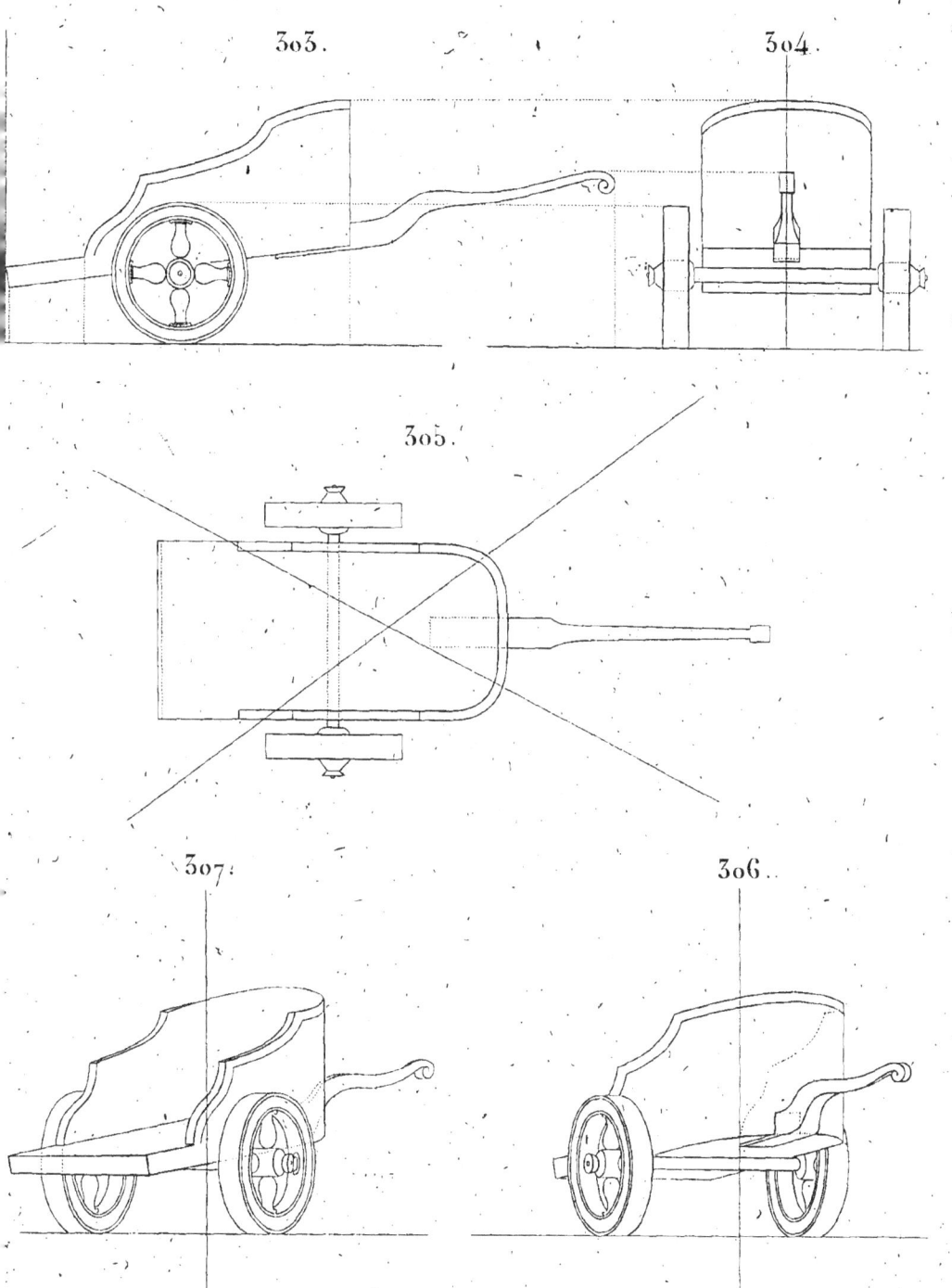

Pl. 56 B. Vol. 6. P. 324.

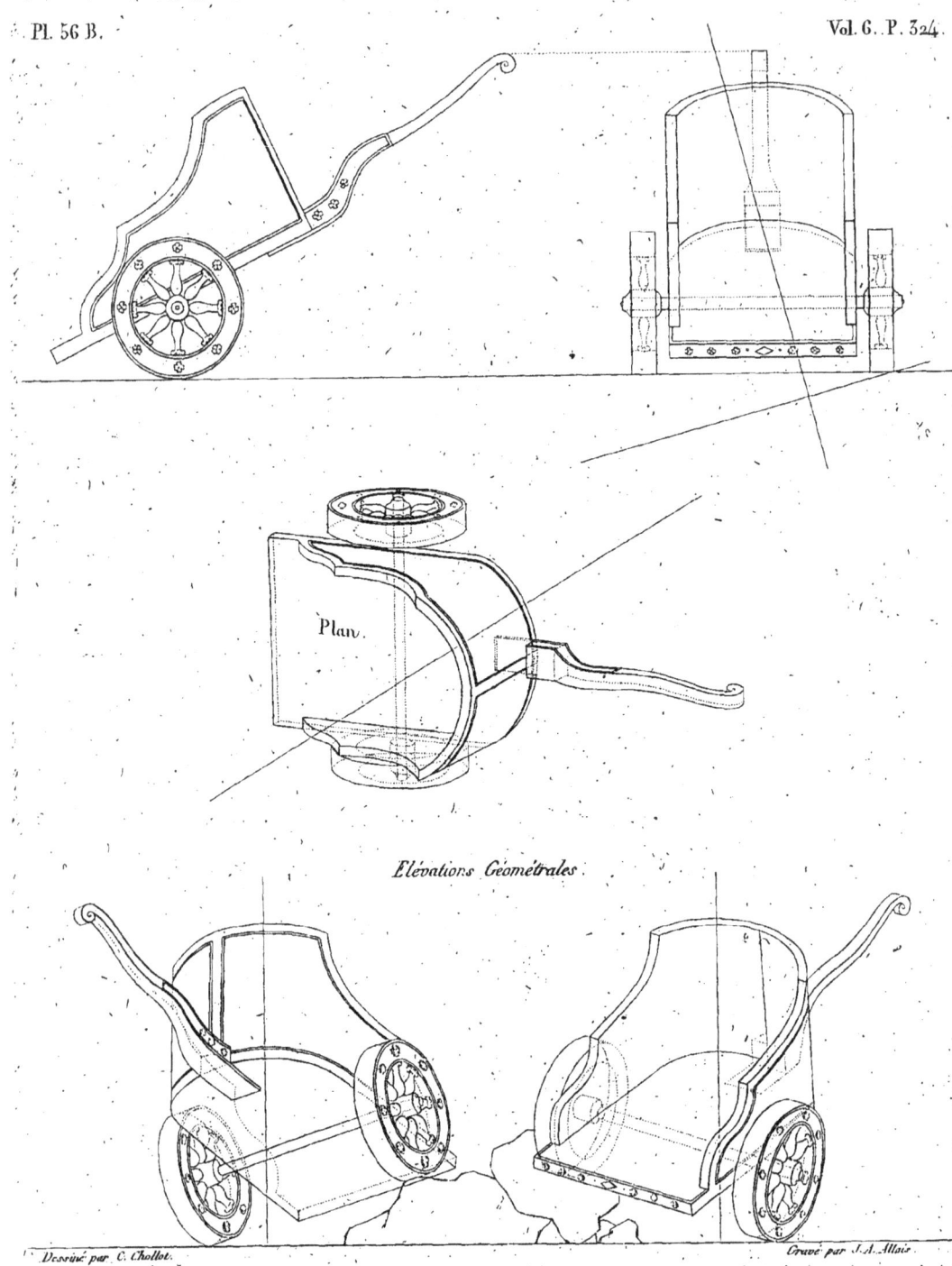

Plan.

Élévations Géométrales.

Dessiné par C. Chollot. Gravé par J. A. Allais.

Pl. 56·C — *Représentation Perspective.* — Vol. 6. P. 324.

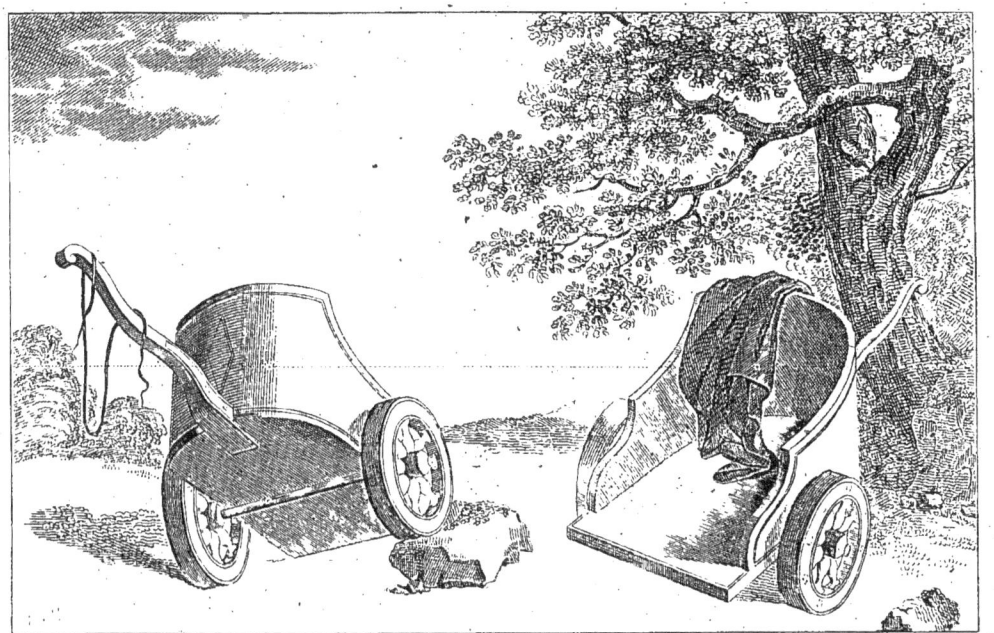

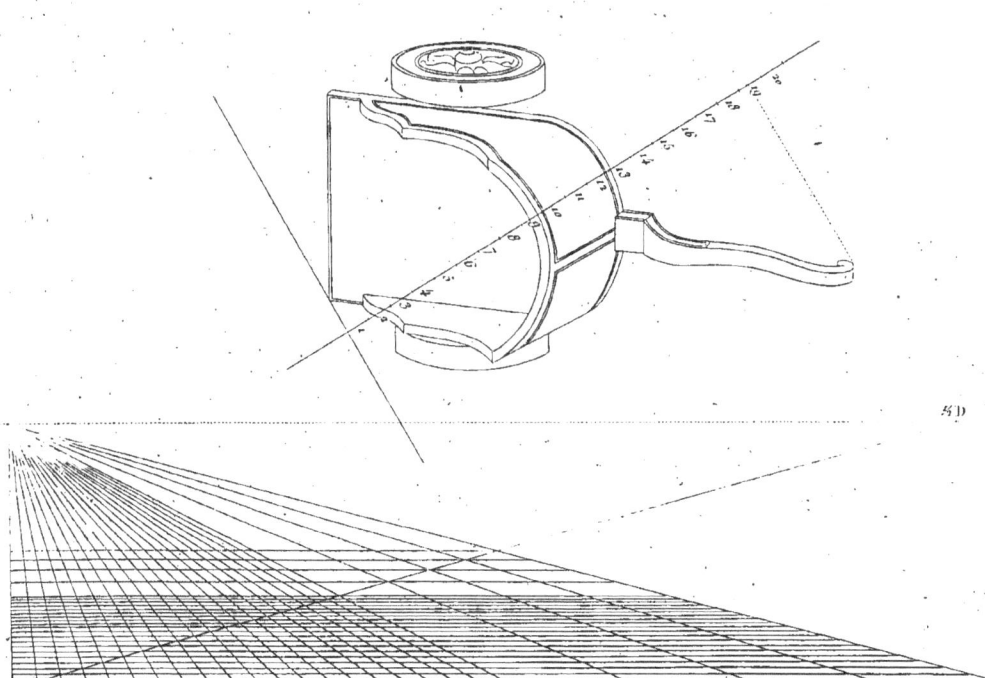

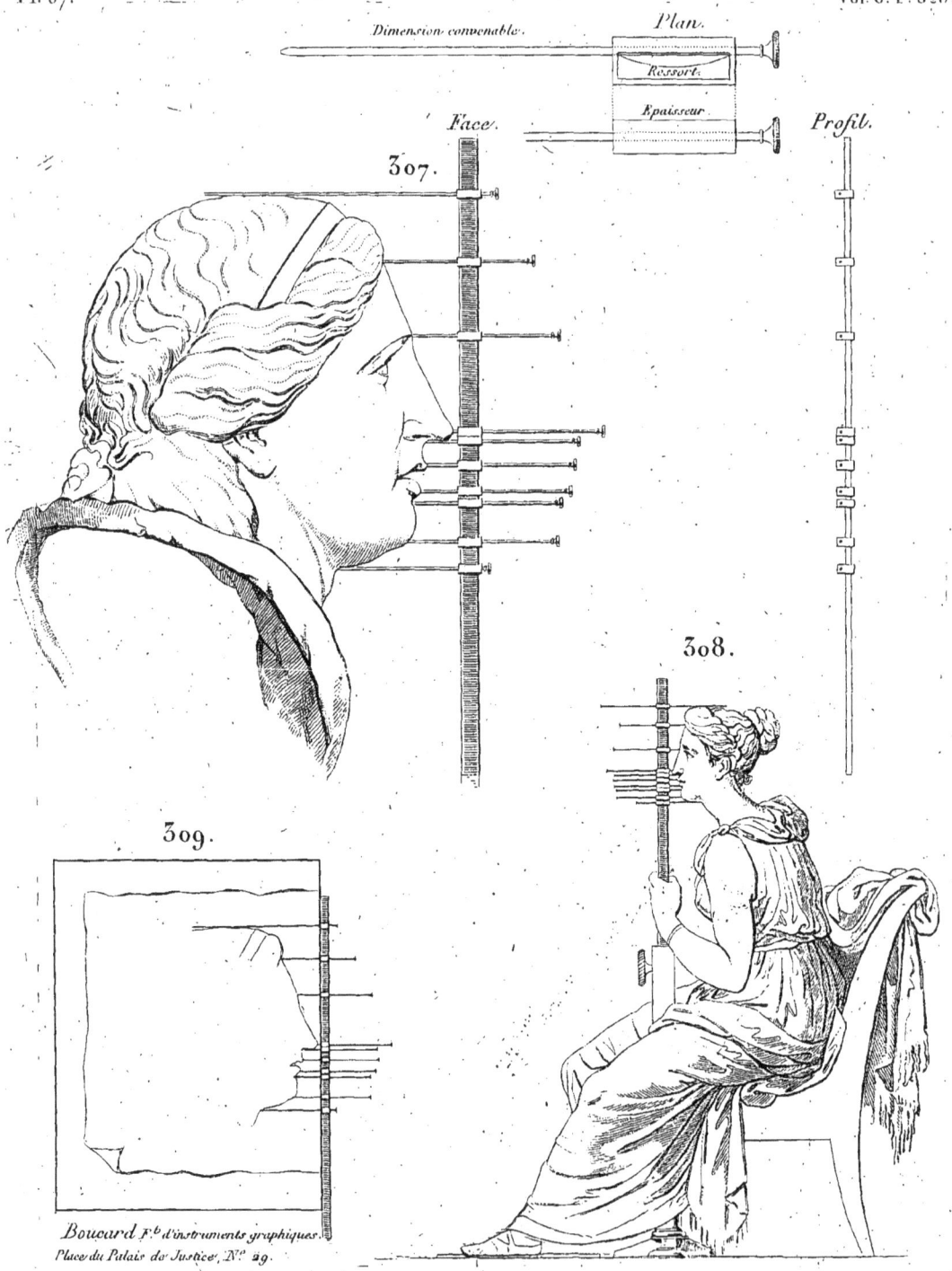

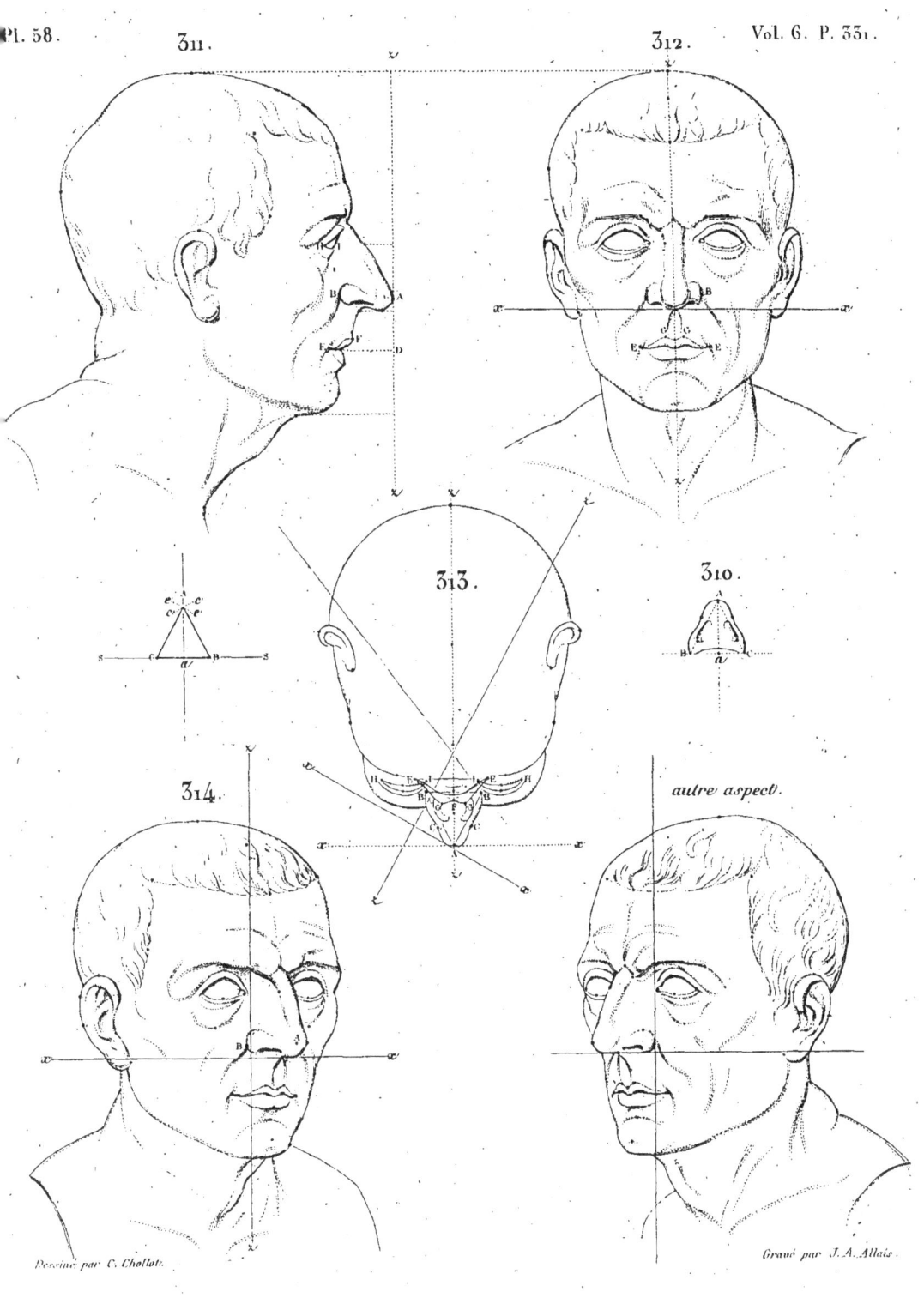

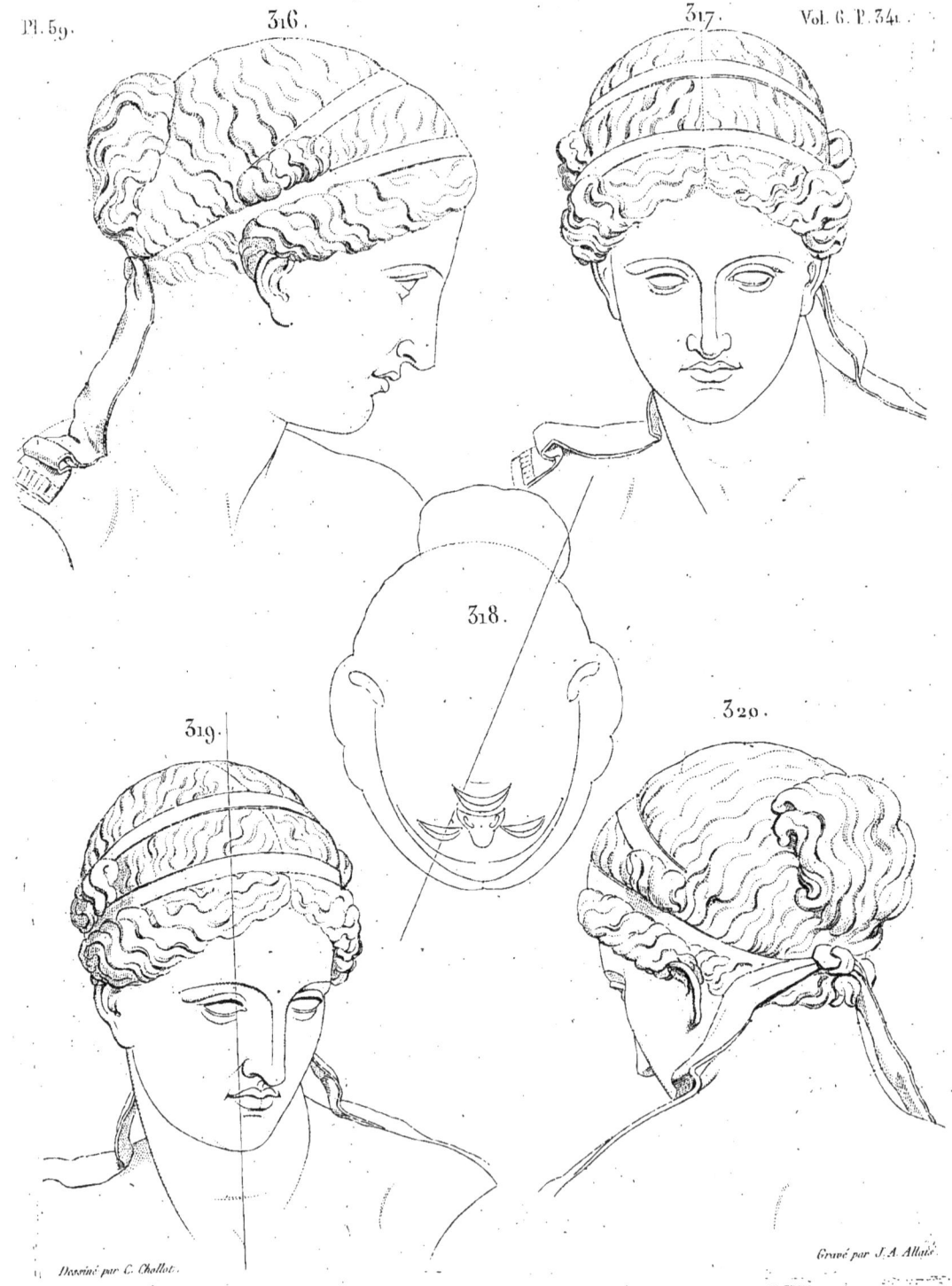

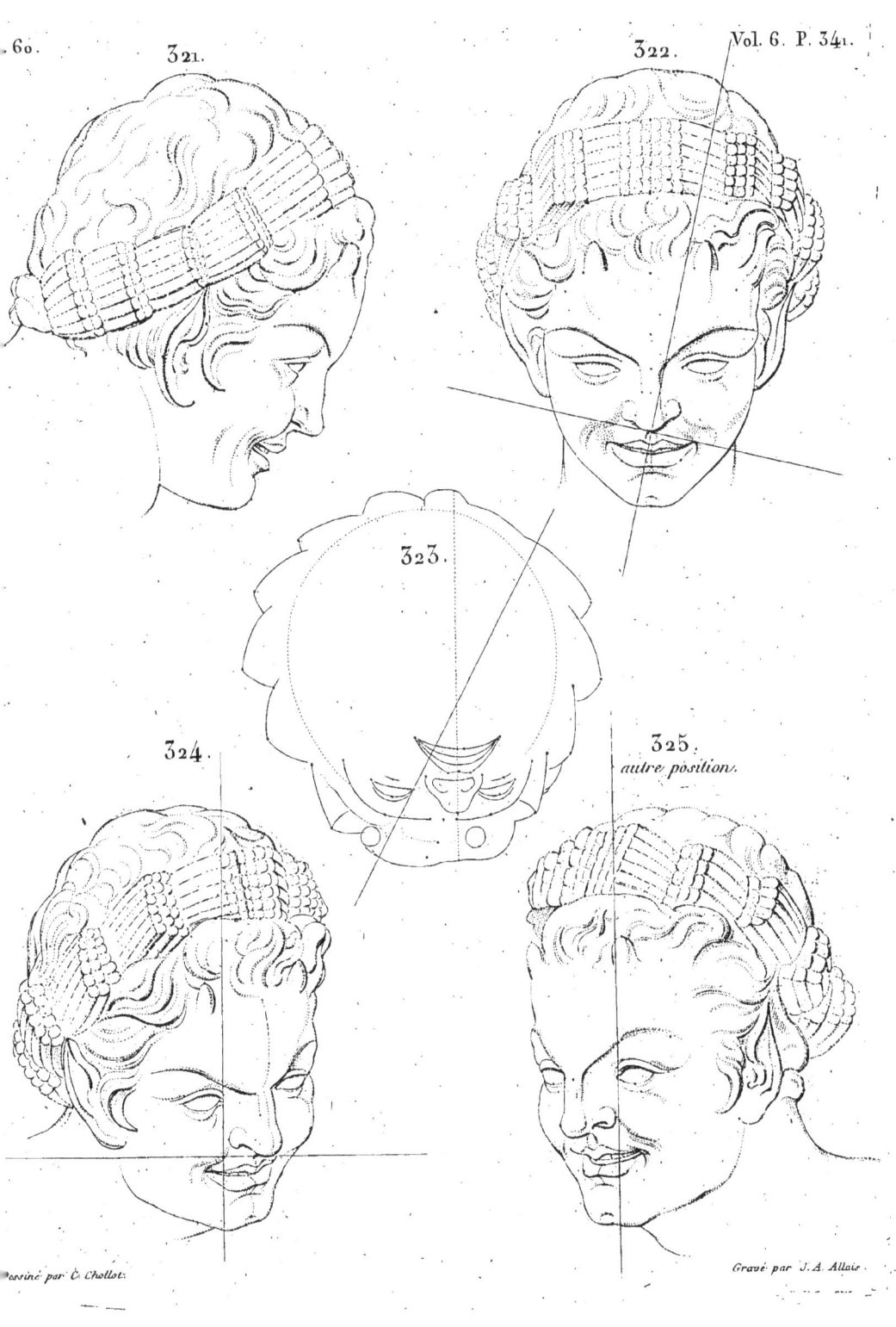

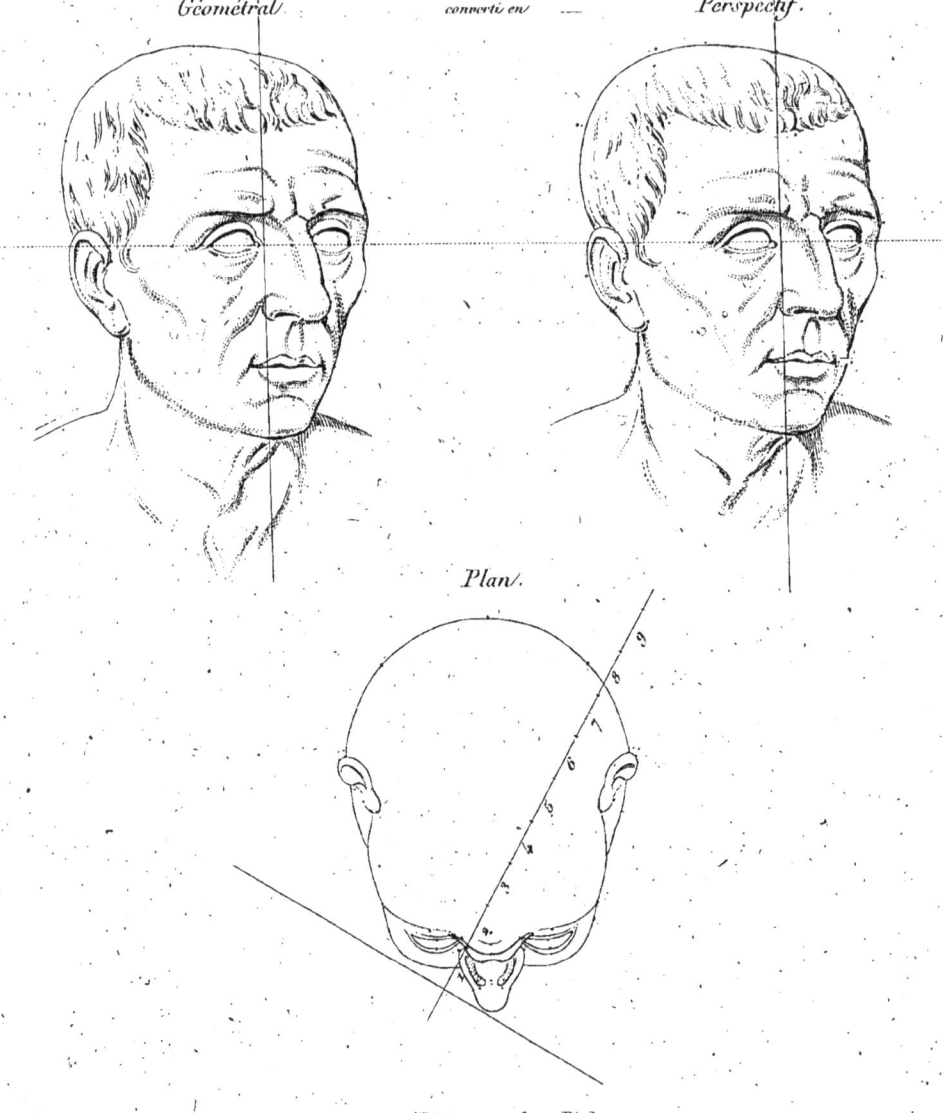

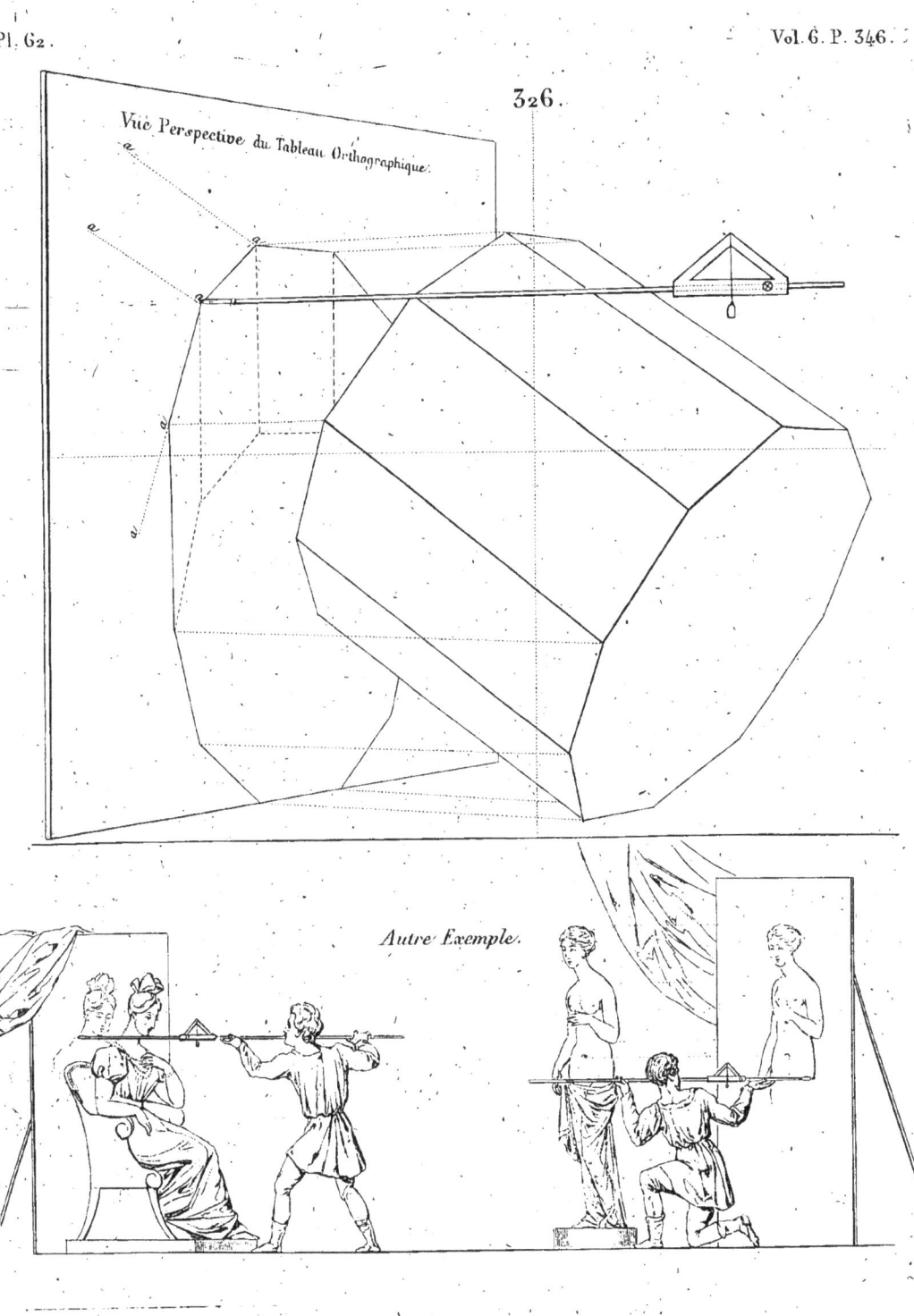

Pl. 63. 329. 331. Vol. 6. P. 357.
 330. Esquisse.

332. 335.

 333. 334.

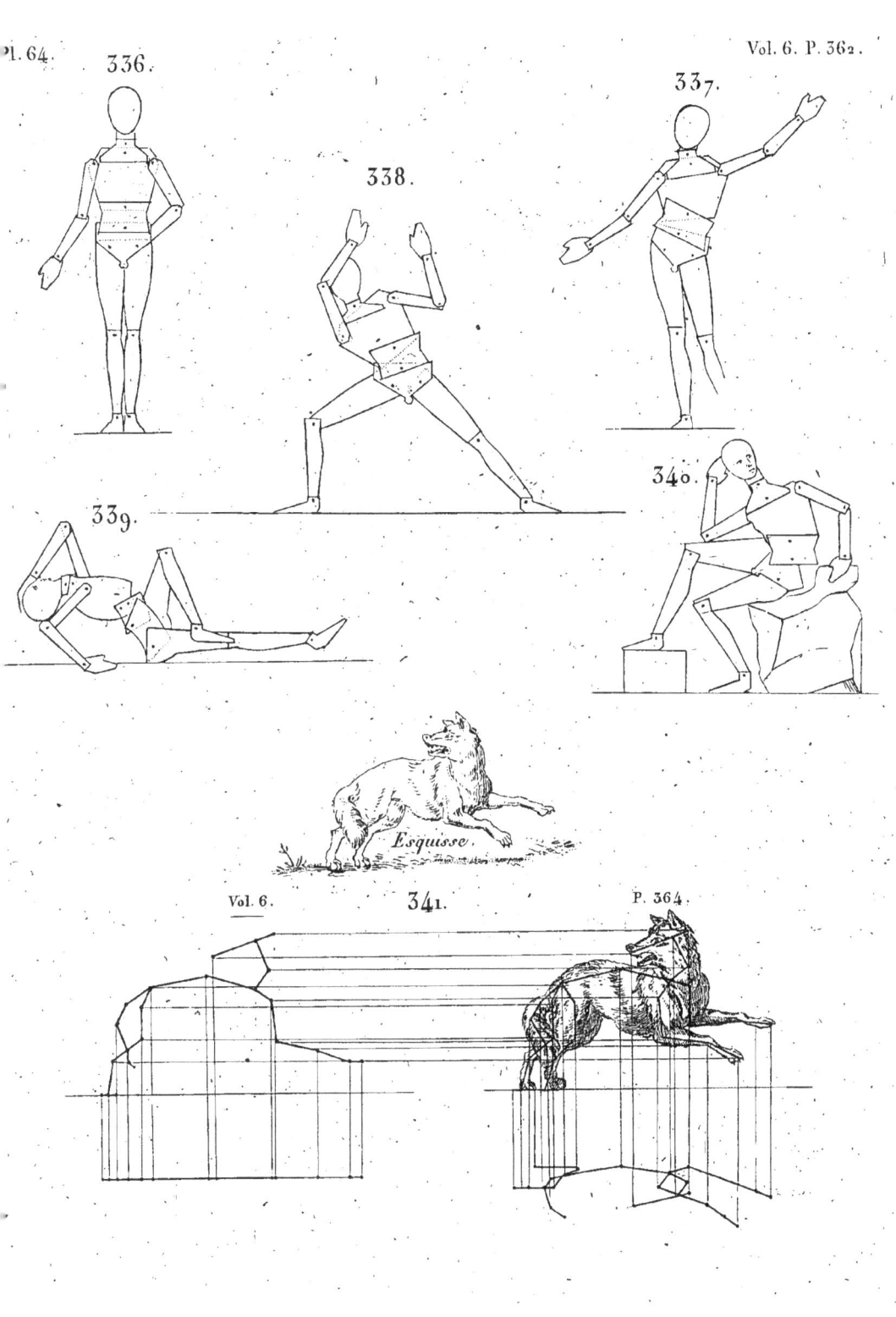

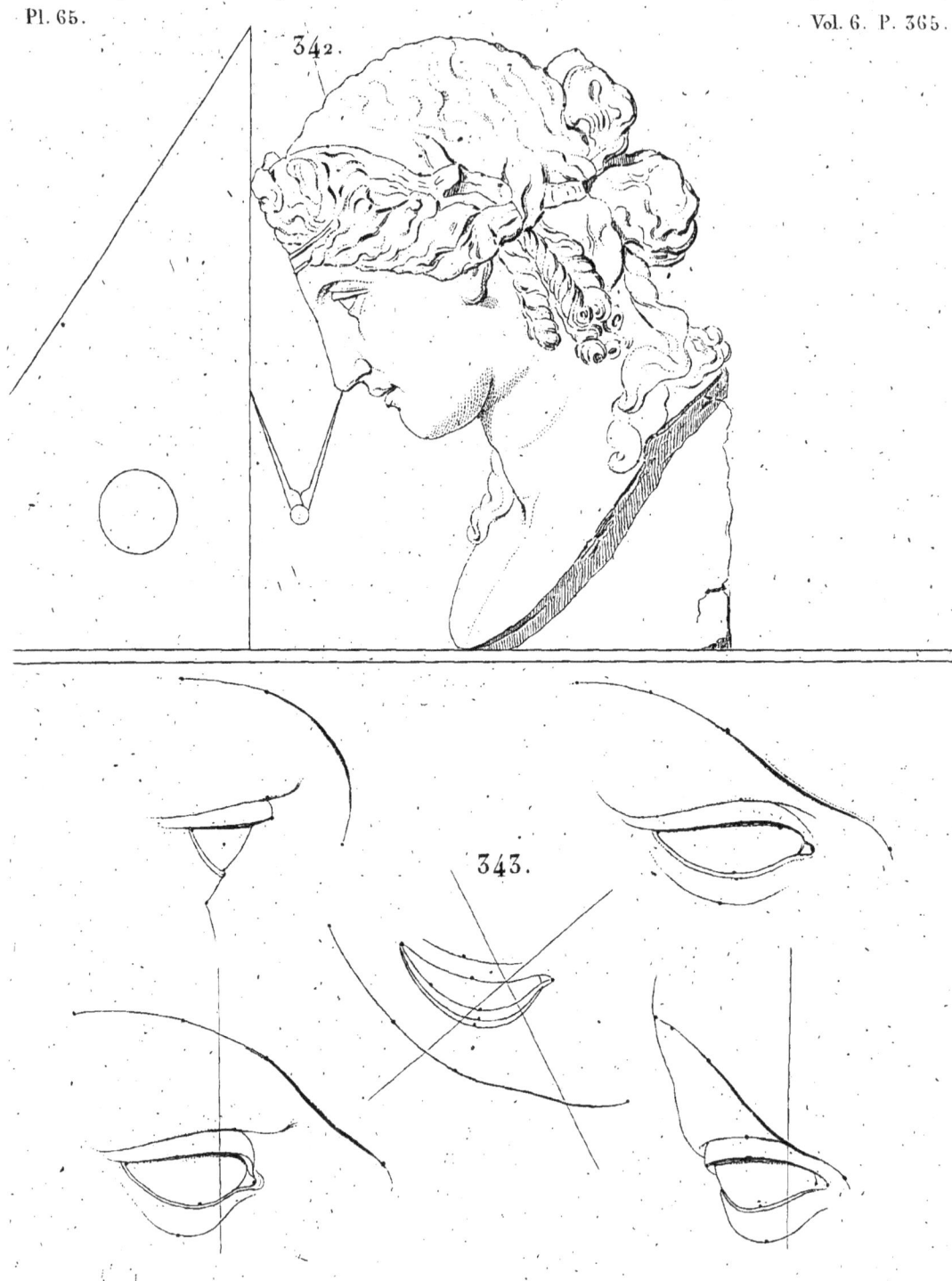

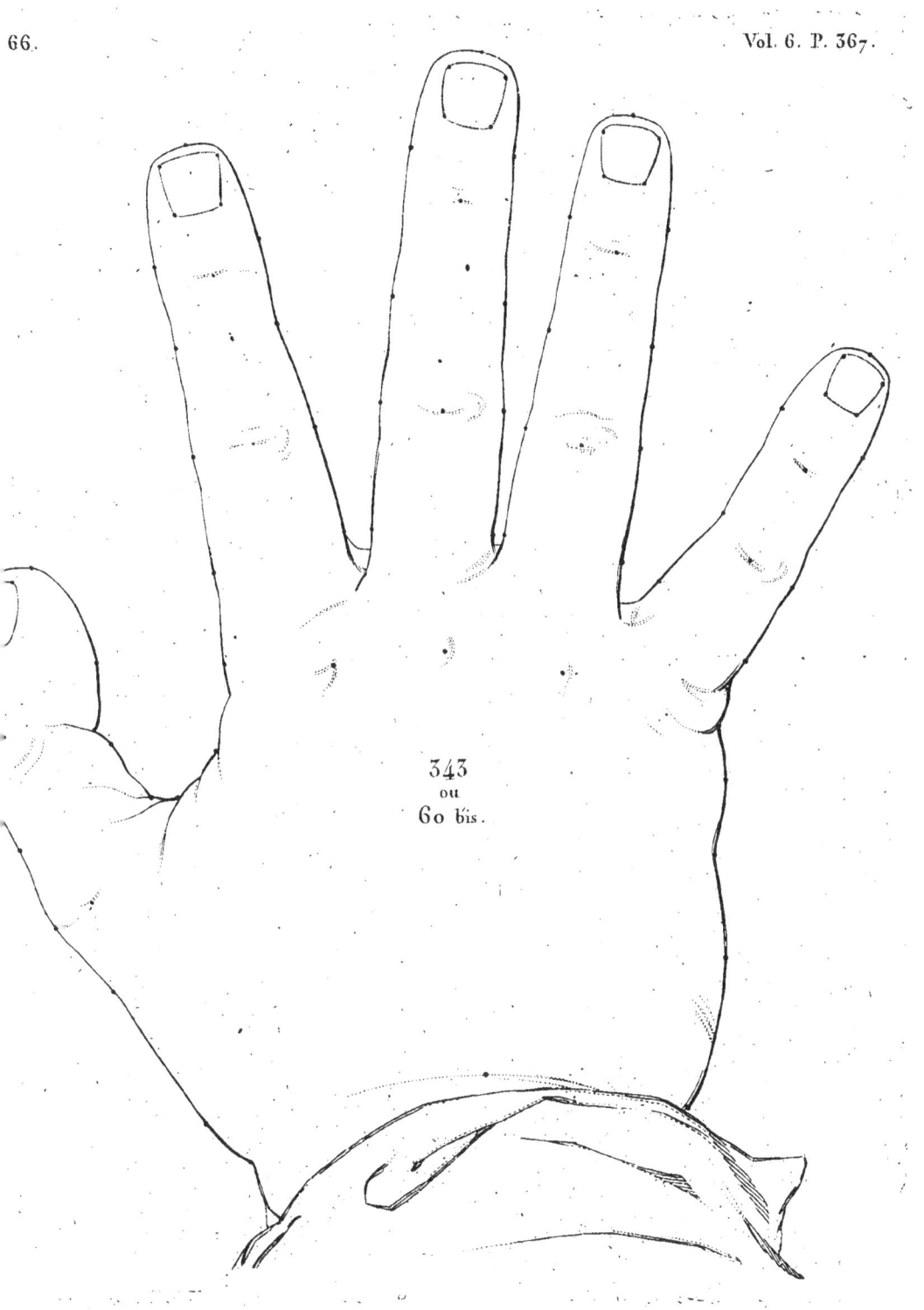

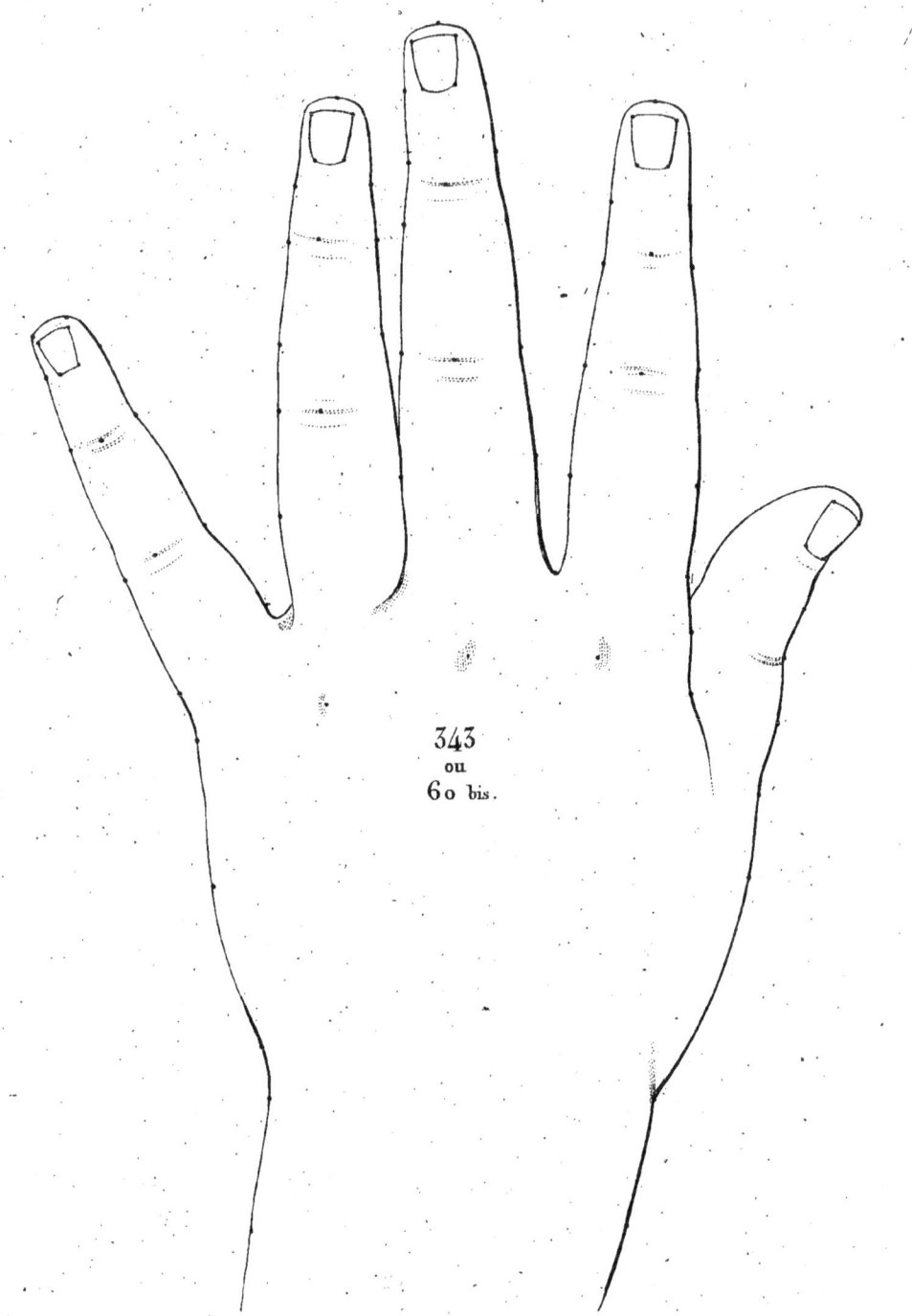

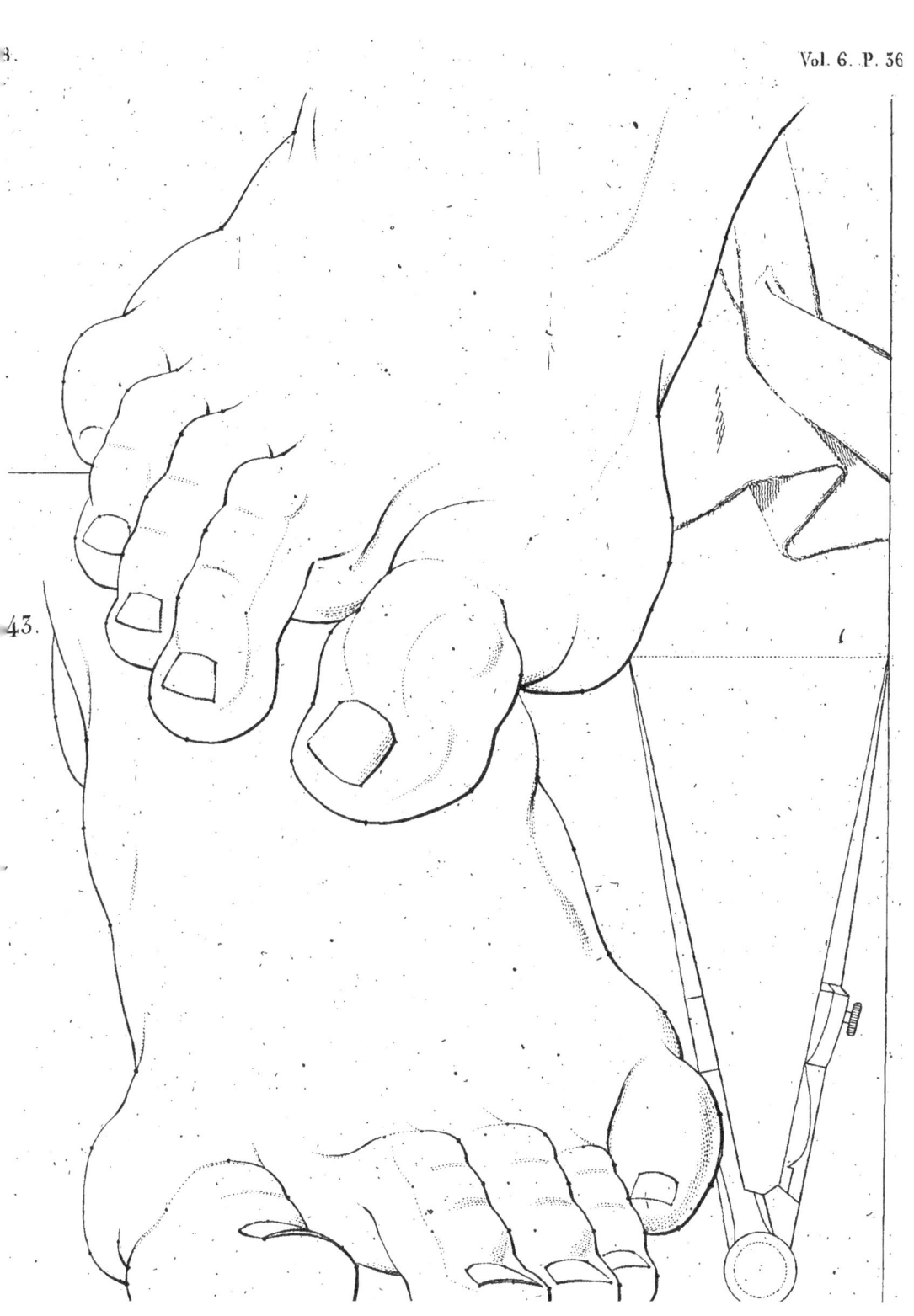

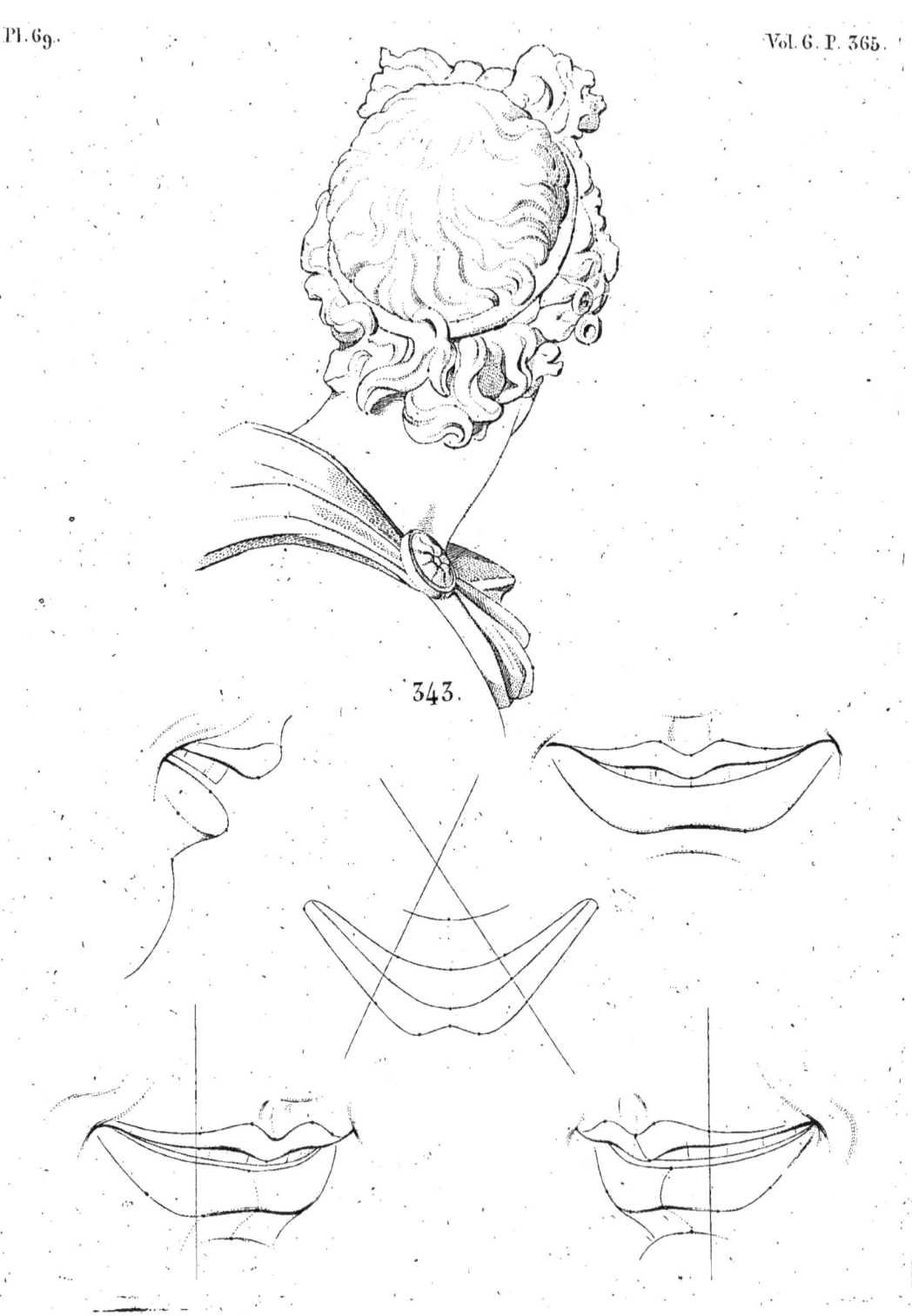

343.

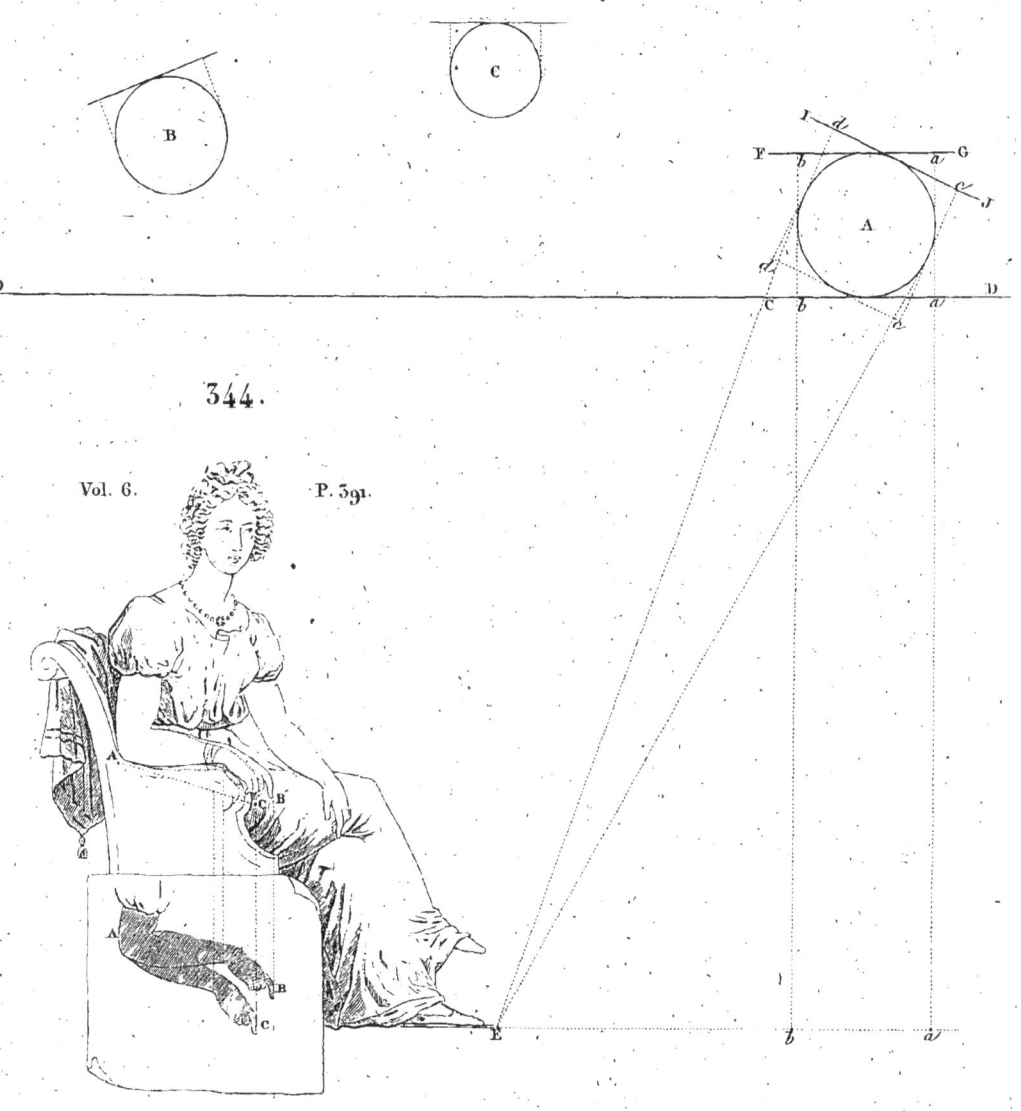

Pl. 71.

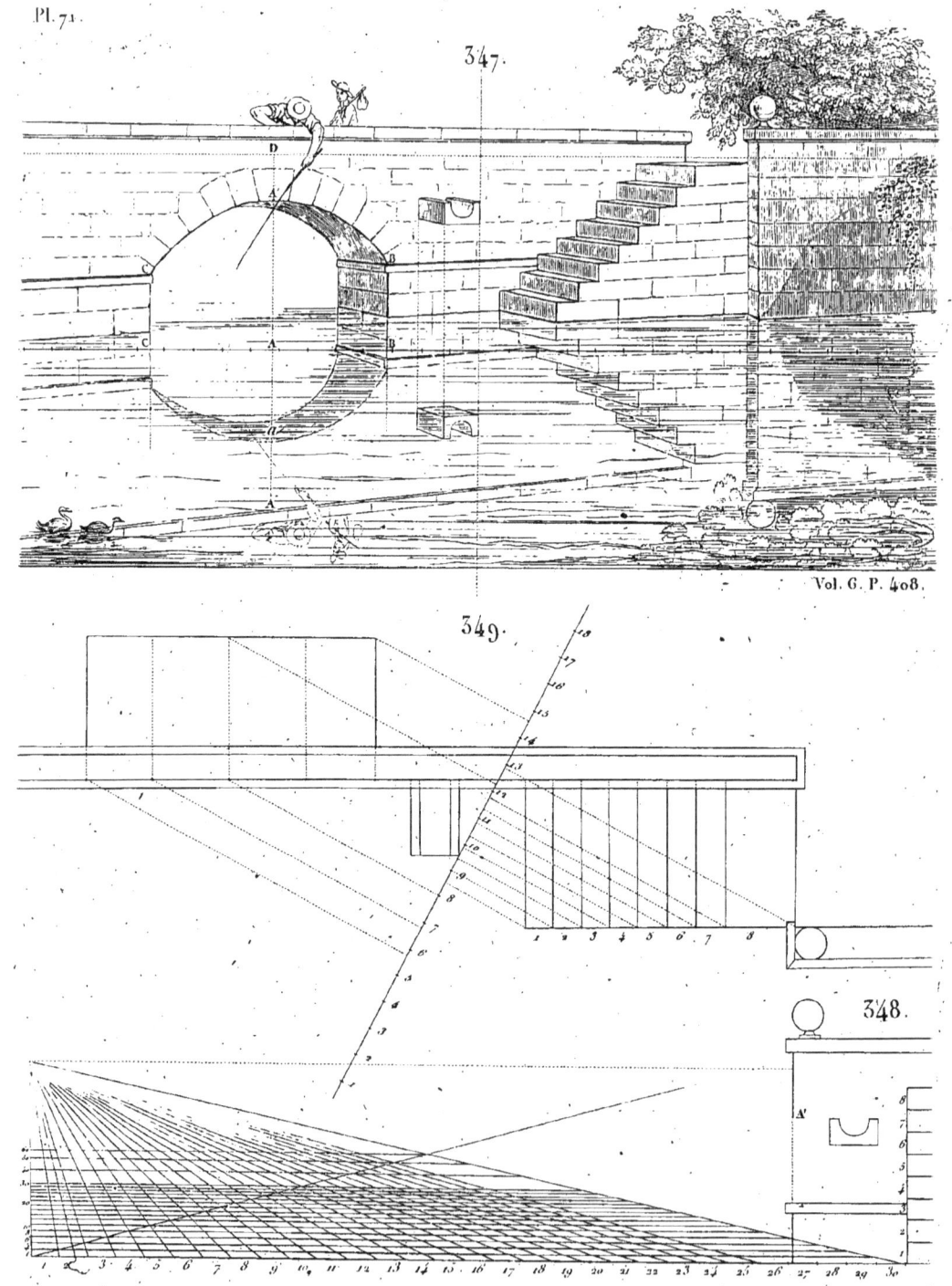

Vol. G. P. 408.

Pl. 72. 350. Vol. 6. P. 409.

351.

352.

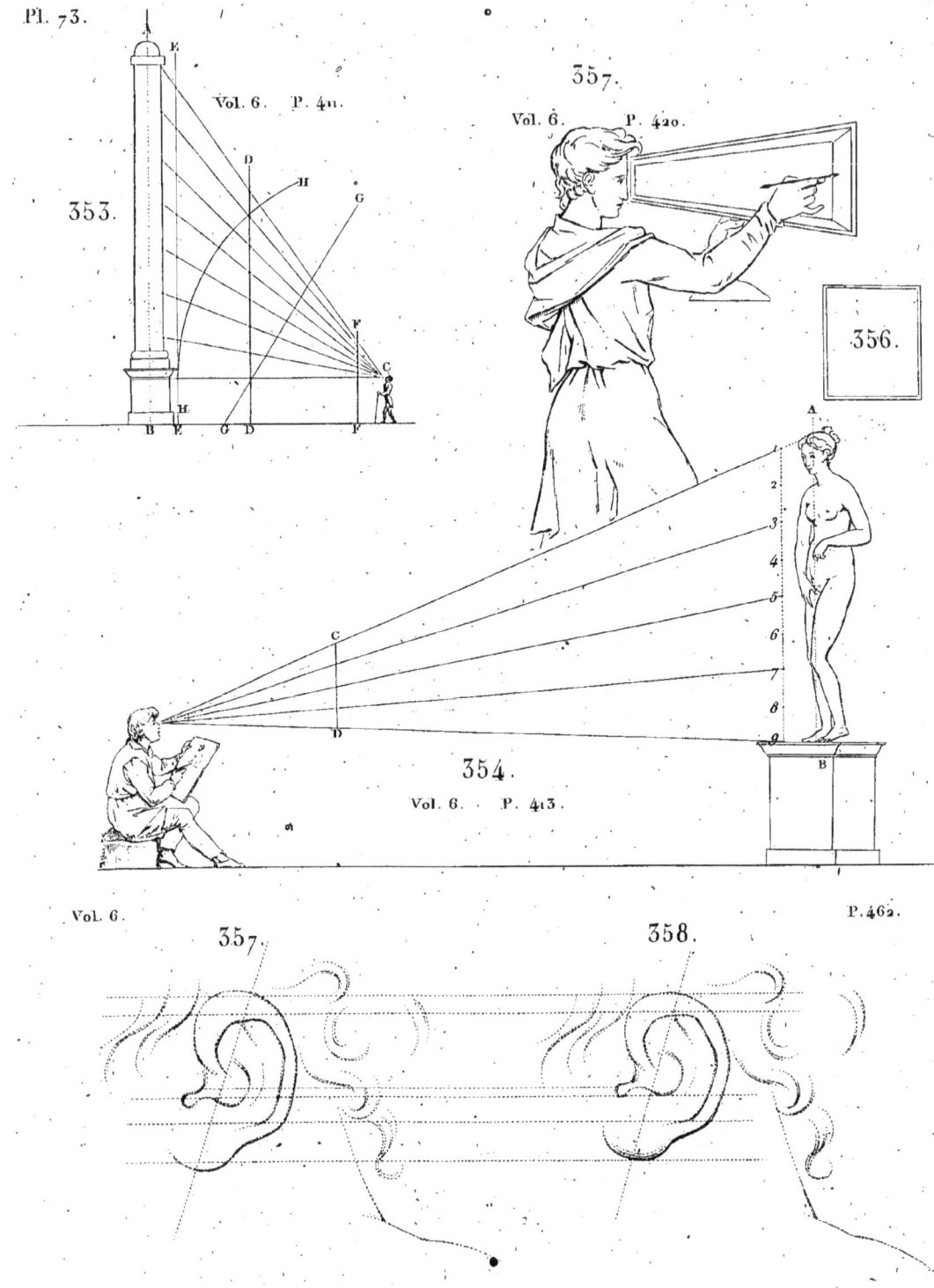

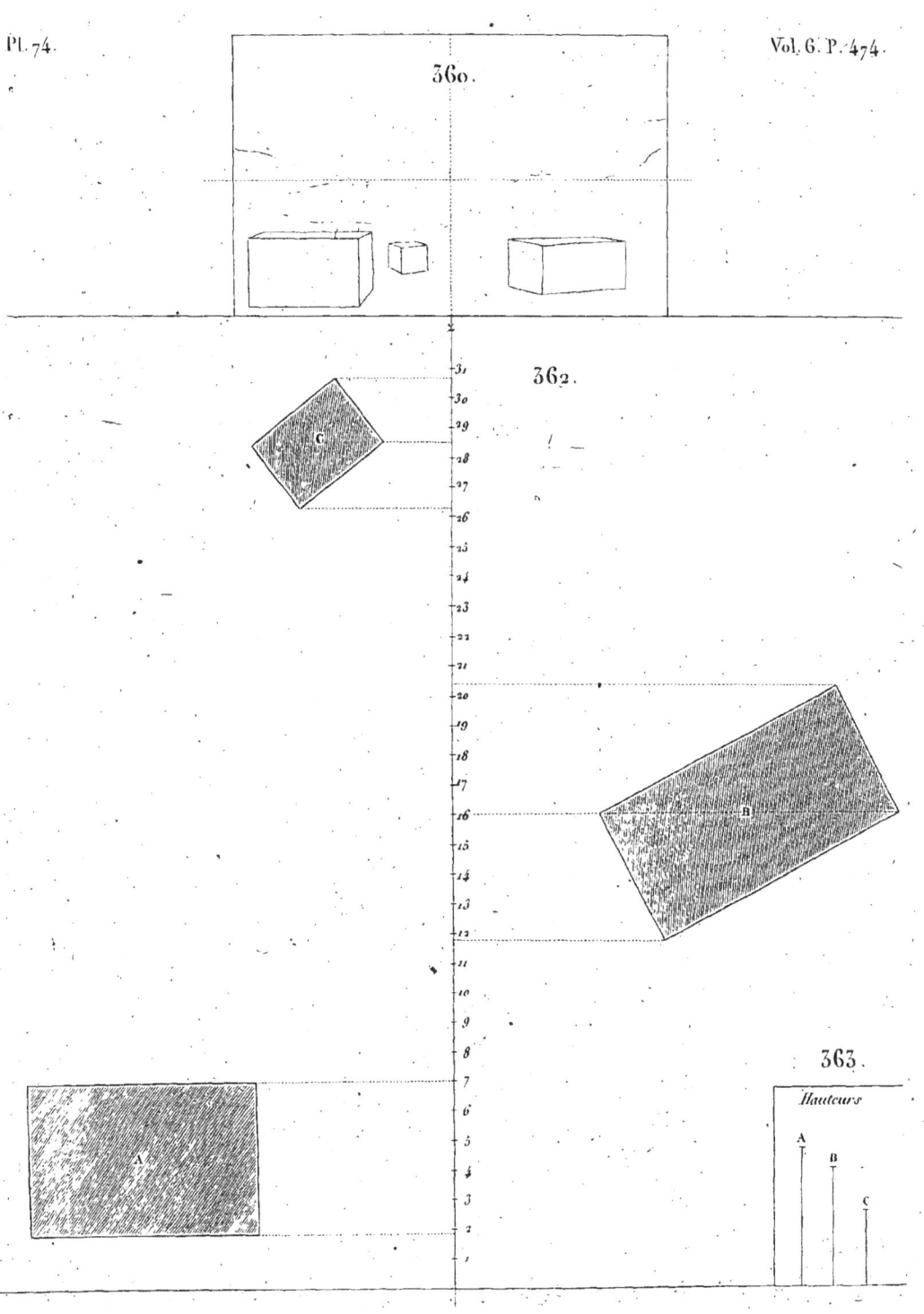

Pl. 75. 364. P. 474.
Vol. 6.

365.

Dist. 46.

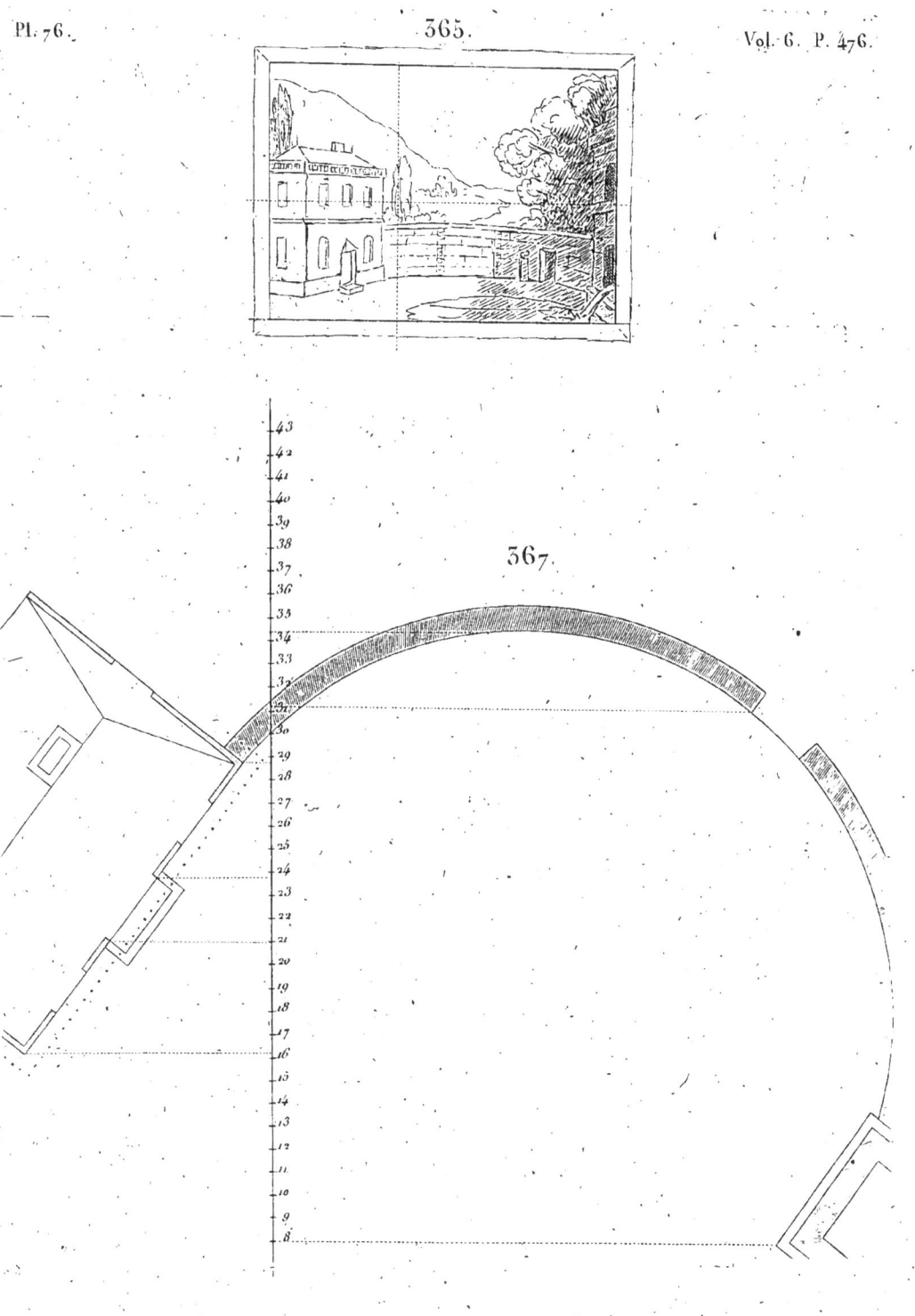

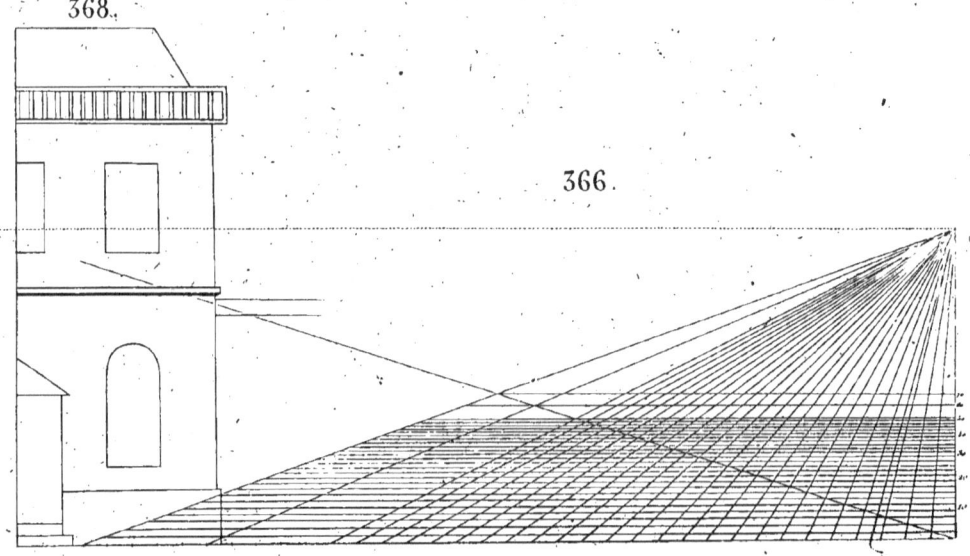

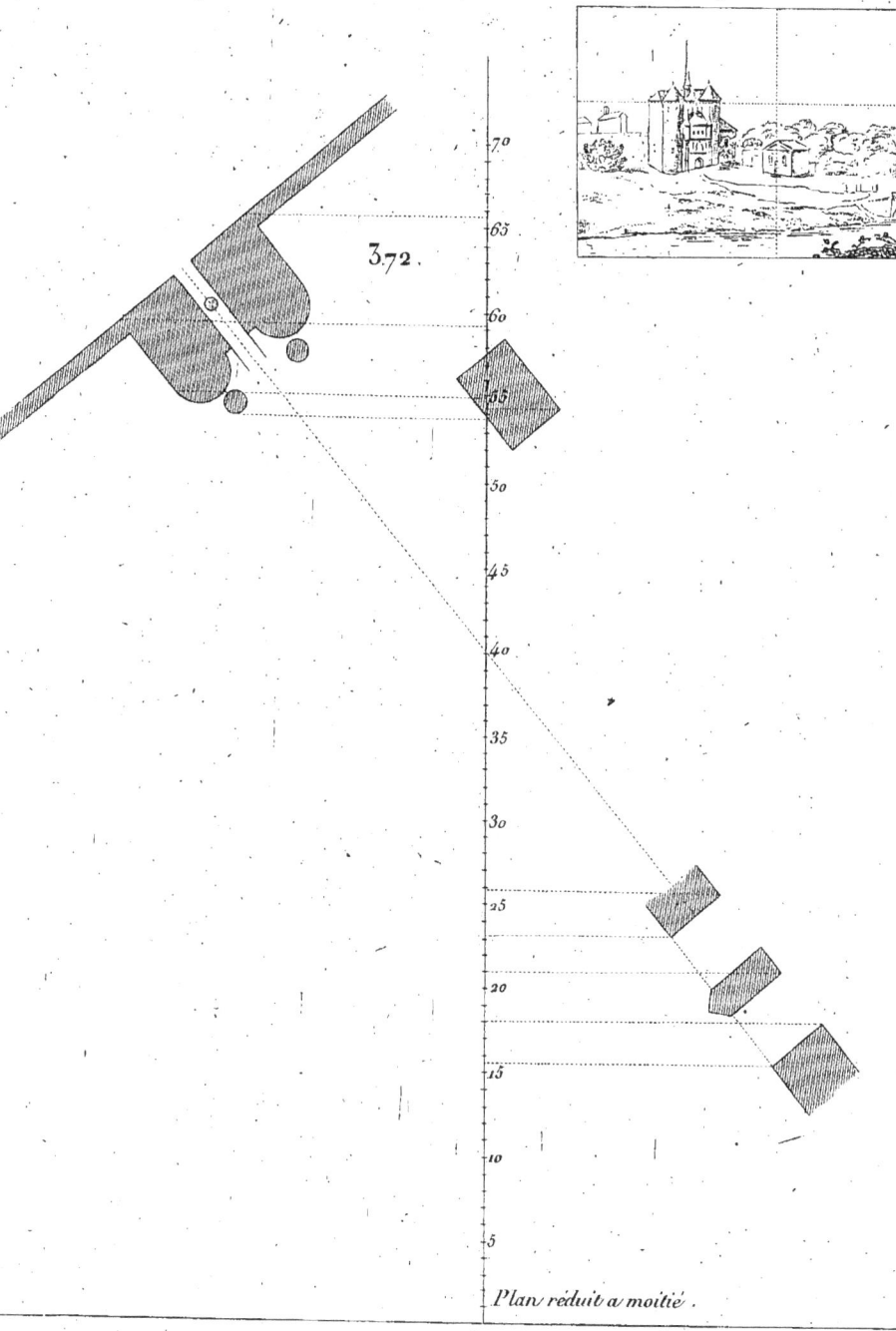

Pl. 79. 374. Vol. 6. P. 476.

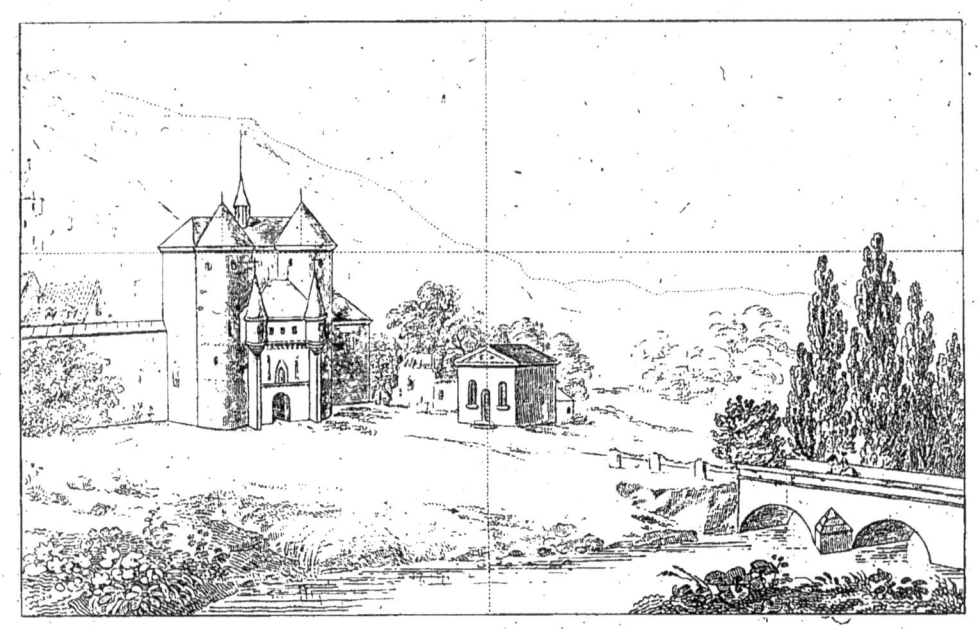

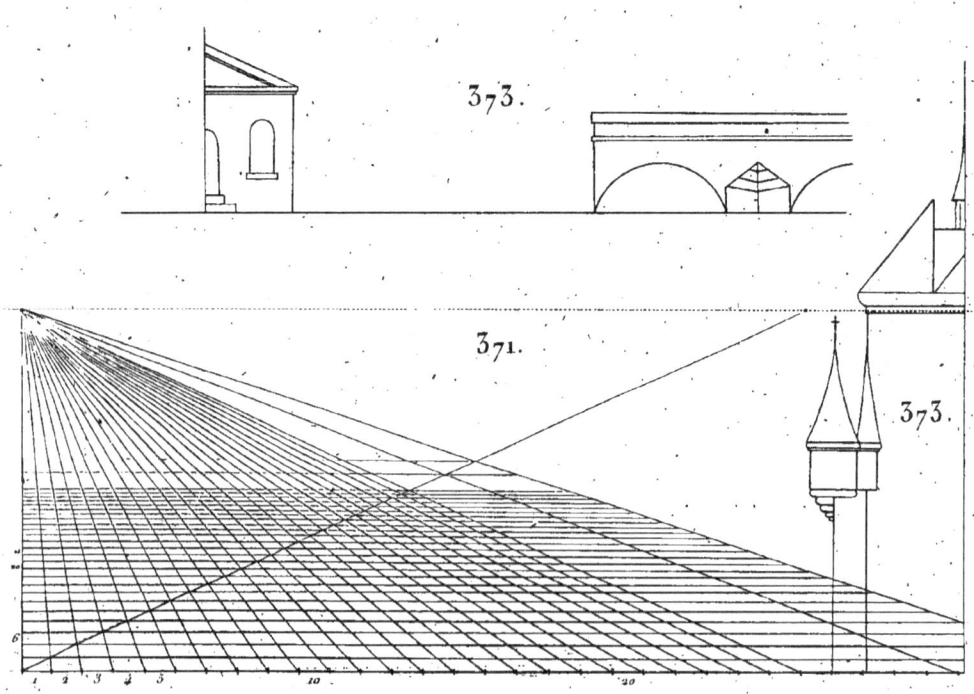

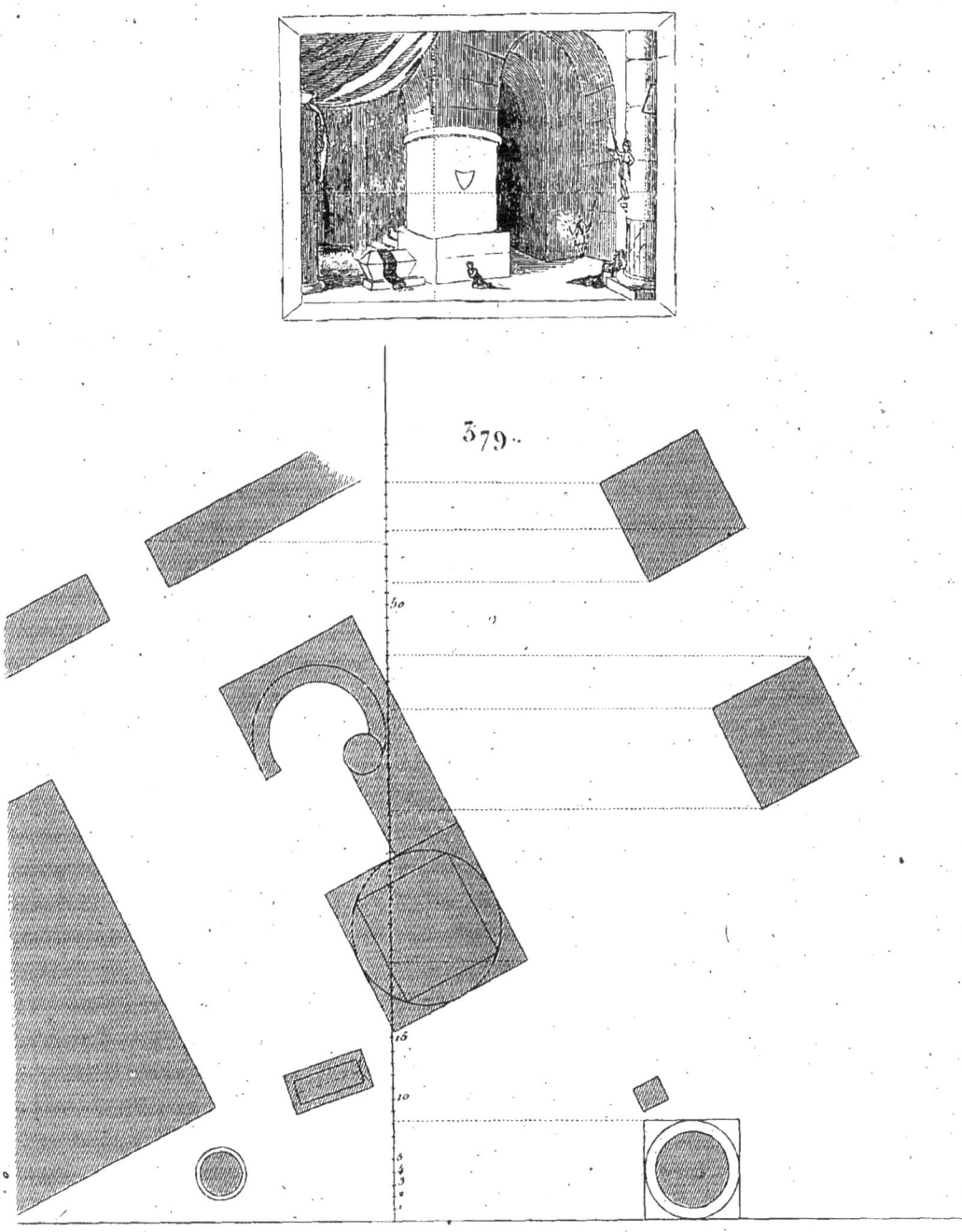

Pl. 81. 378. Vol. 6. P. 476.

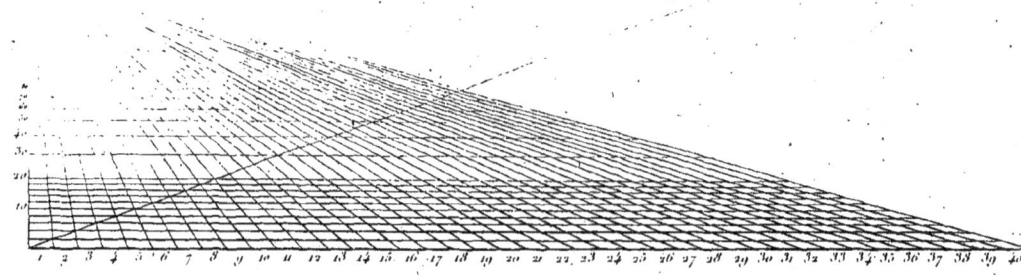

377.
Hauteurs.
Pilier rond....12 Pieds
Base du pilier..6 —
Tombeau.....4 ½
Voûtes......36 —

376.

Dessiné par C. Chollot. *Gravé par J. Allais.*

Pl. 82. Vol. 6. P. 482.

380. 382.

381.

383.

384.

385.

Pl. 83.

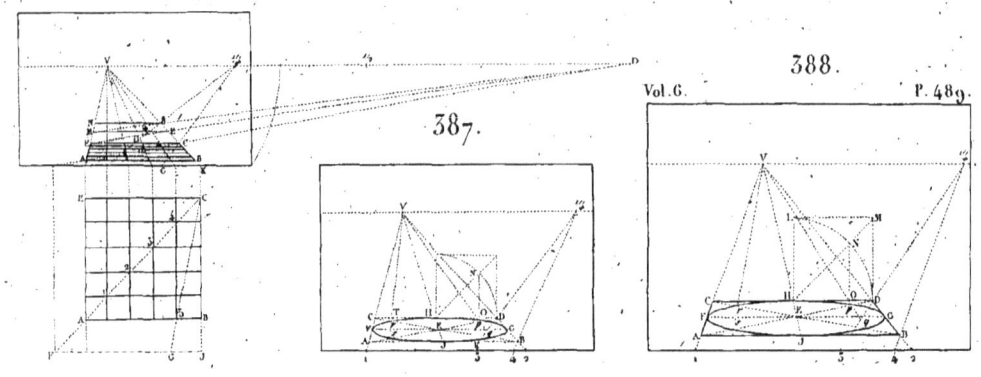

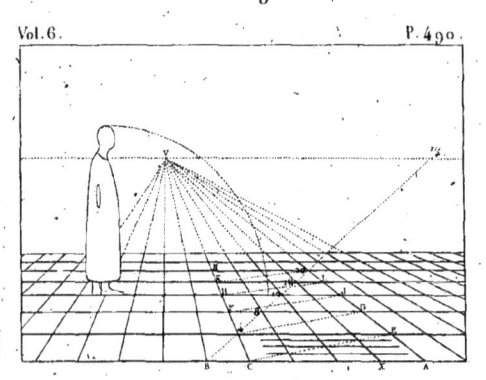

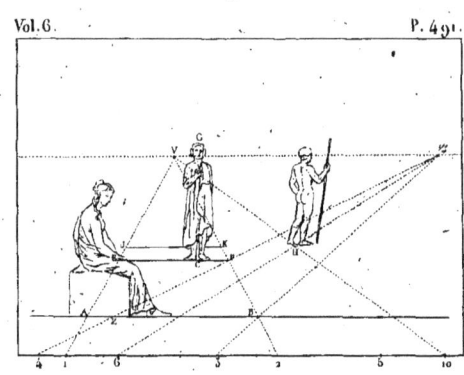

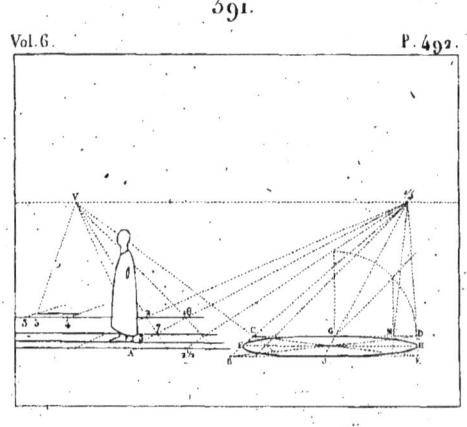

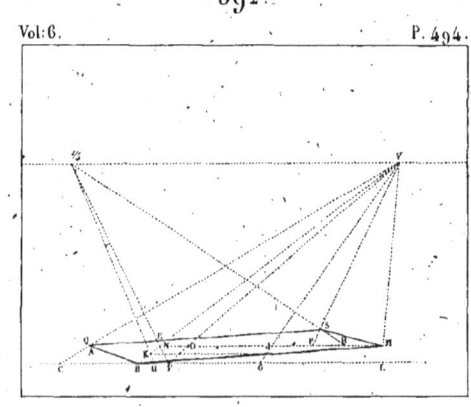

84.

393.
Vol. 6. P. 495.

394.

395.

396.

397.

400.

398.

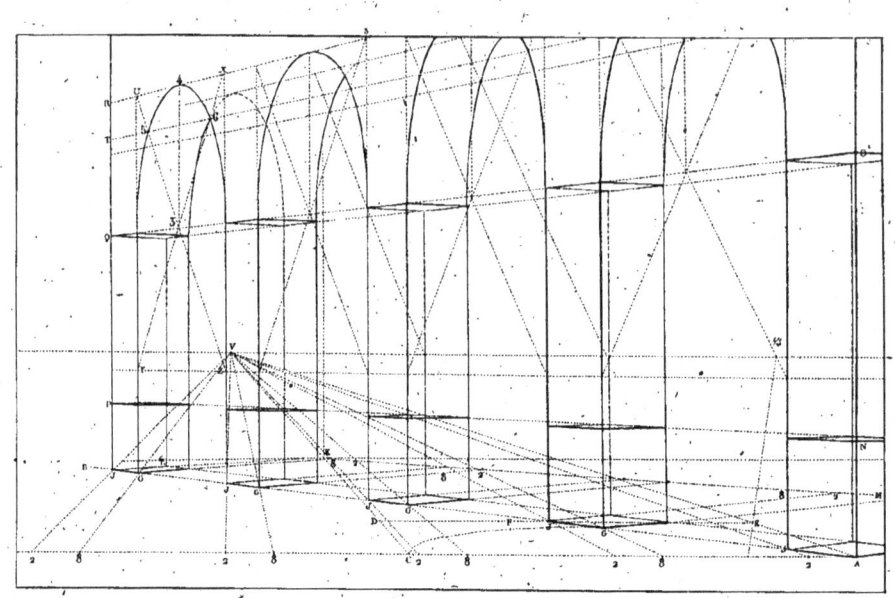

399.

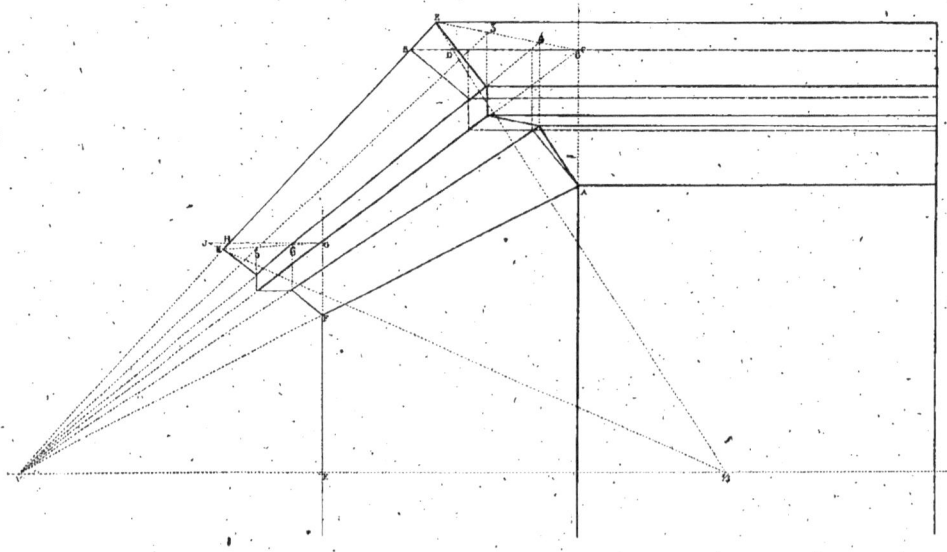

Pl. 86. 401. Vol. 7. P. 52.

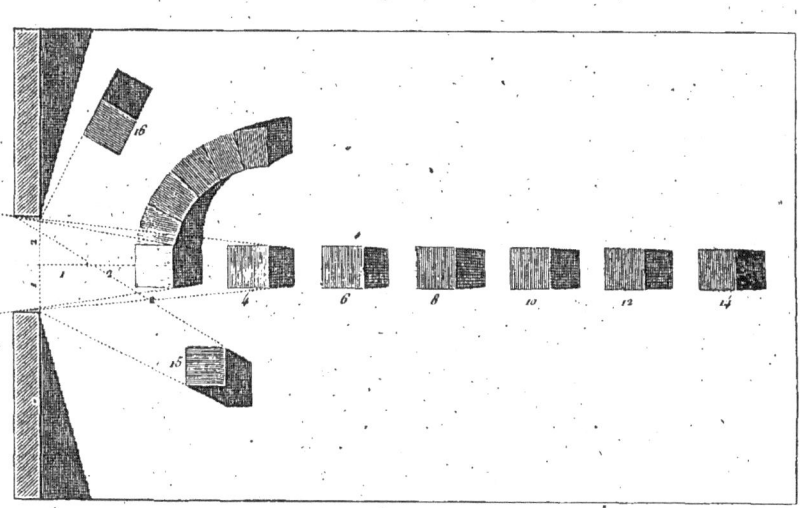

402.

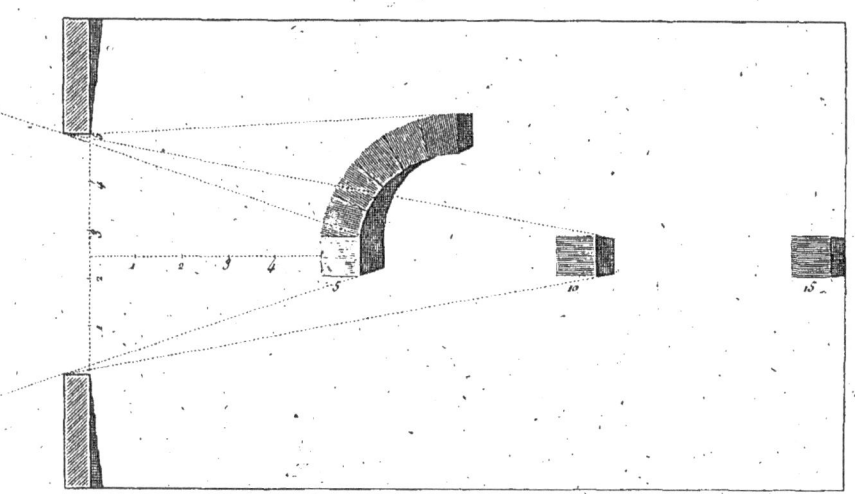

403.

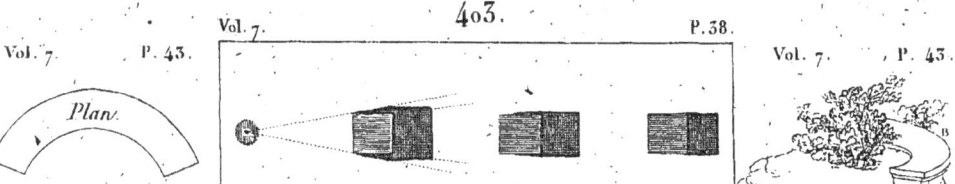

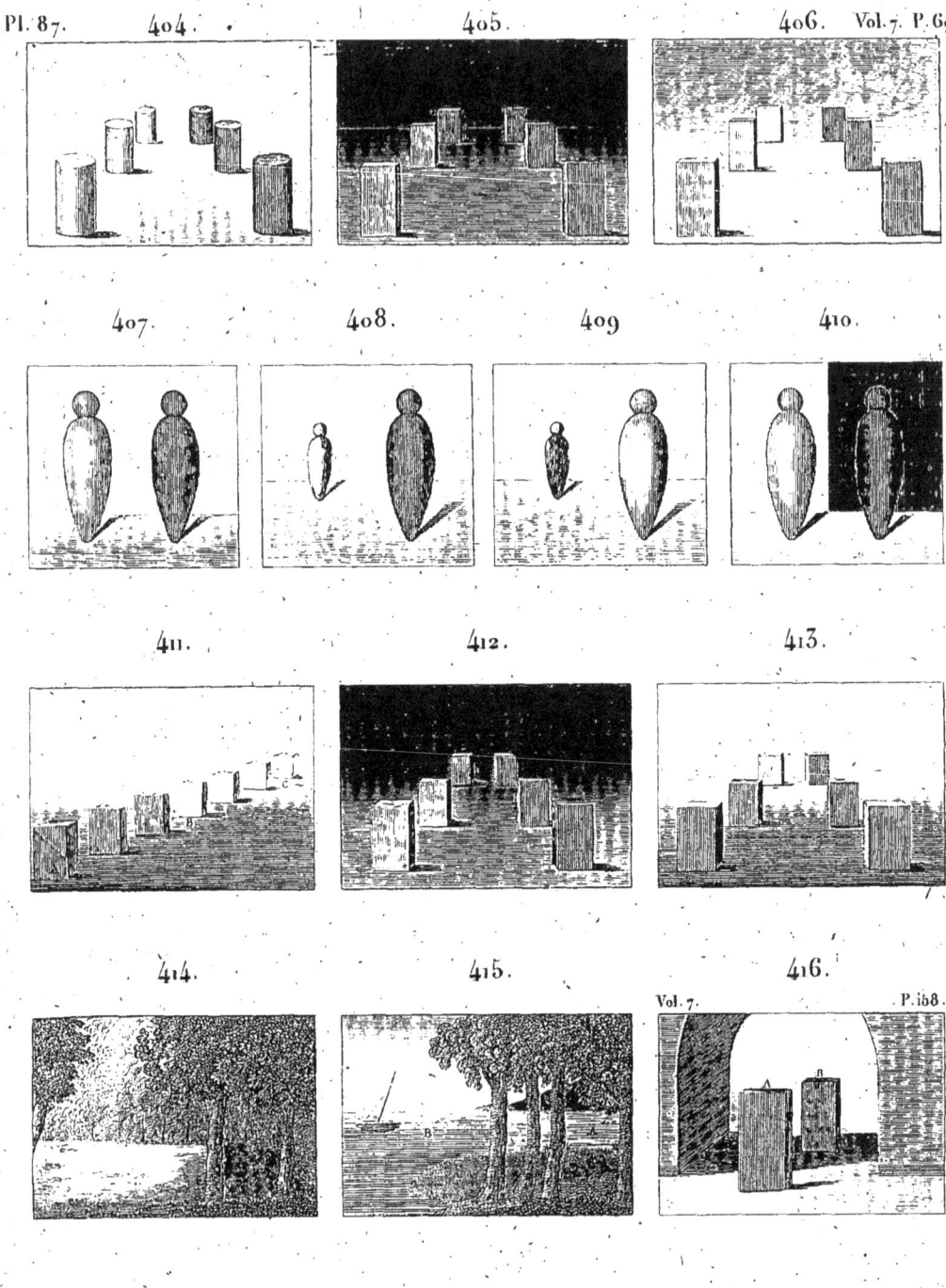

Pl. 89.

435.

436.

437.

438.

439.

440.

441.

442.

443.

444.

445.

446.

447.

448.

449.

450.

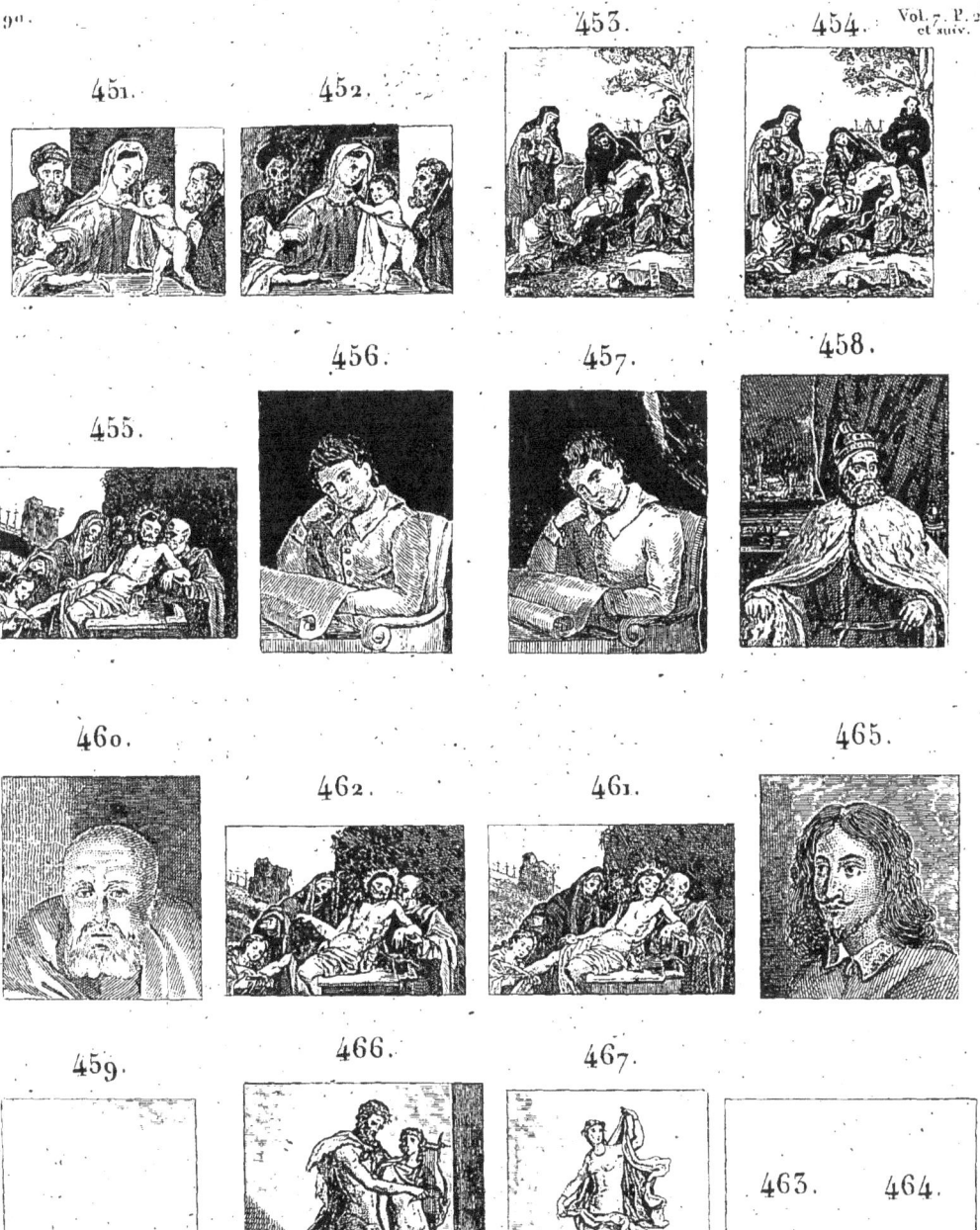

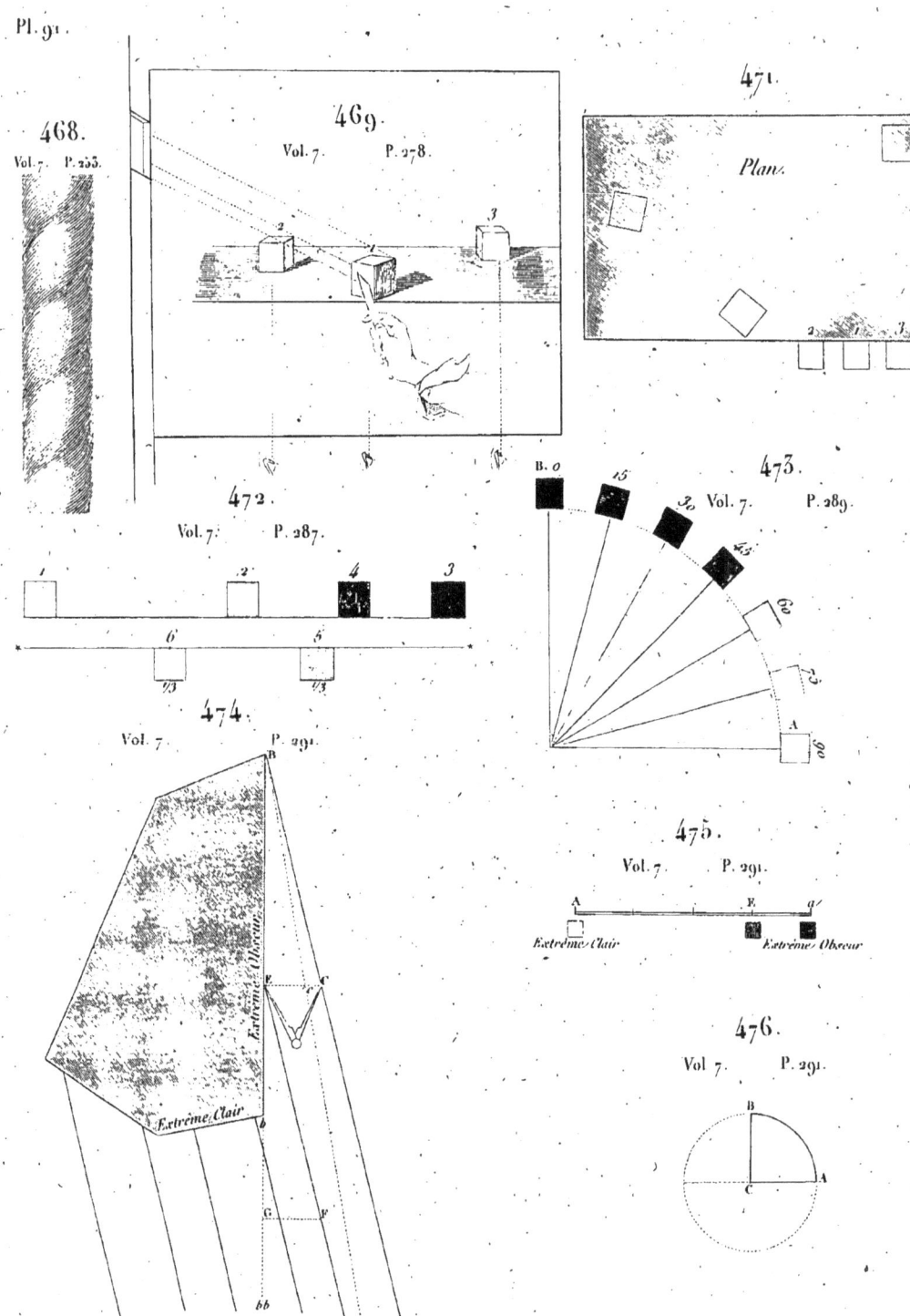

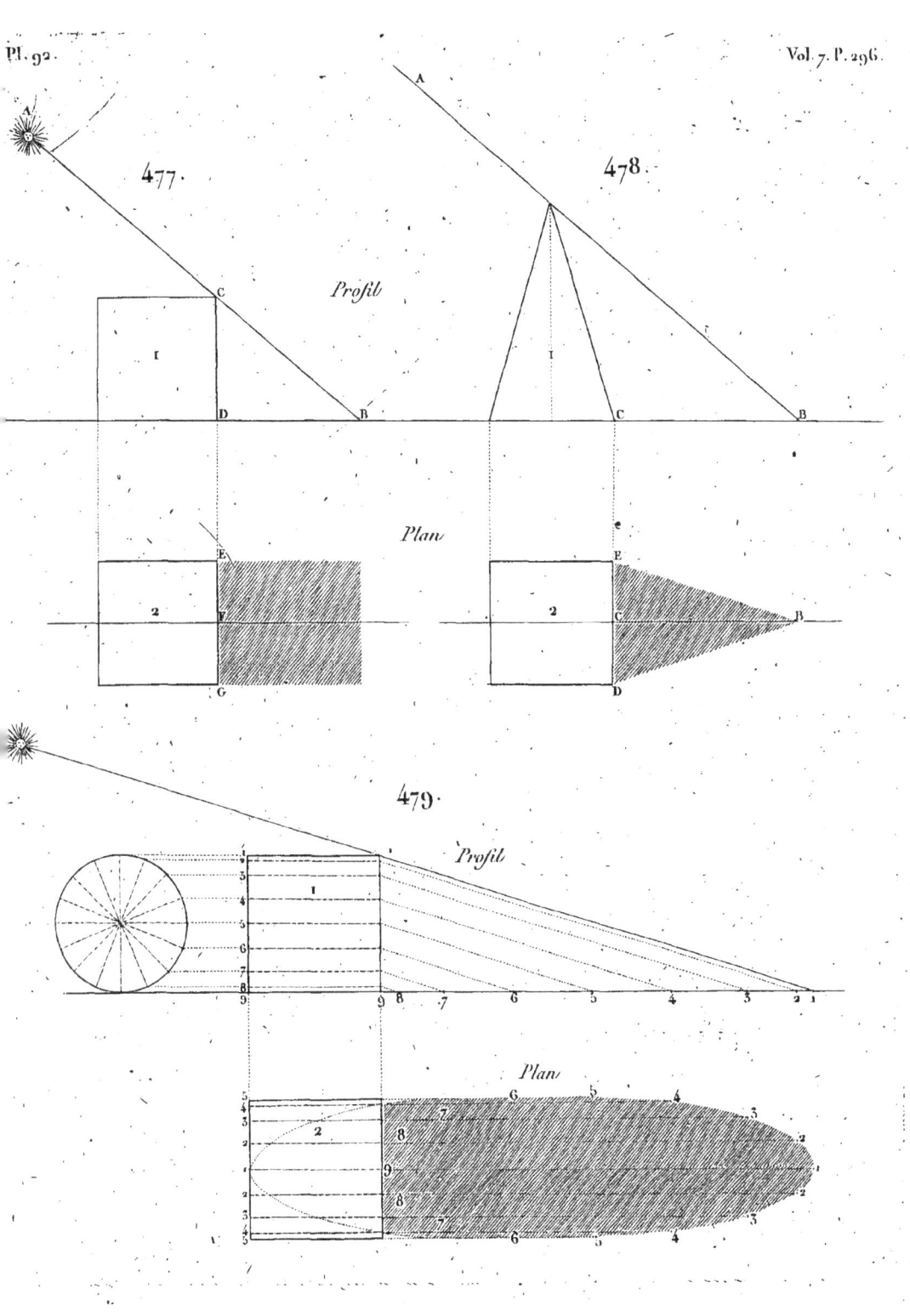

Pl. 93.

480.

Profil.

Plan.

Elevation.

Vol. 7 P. 297.

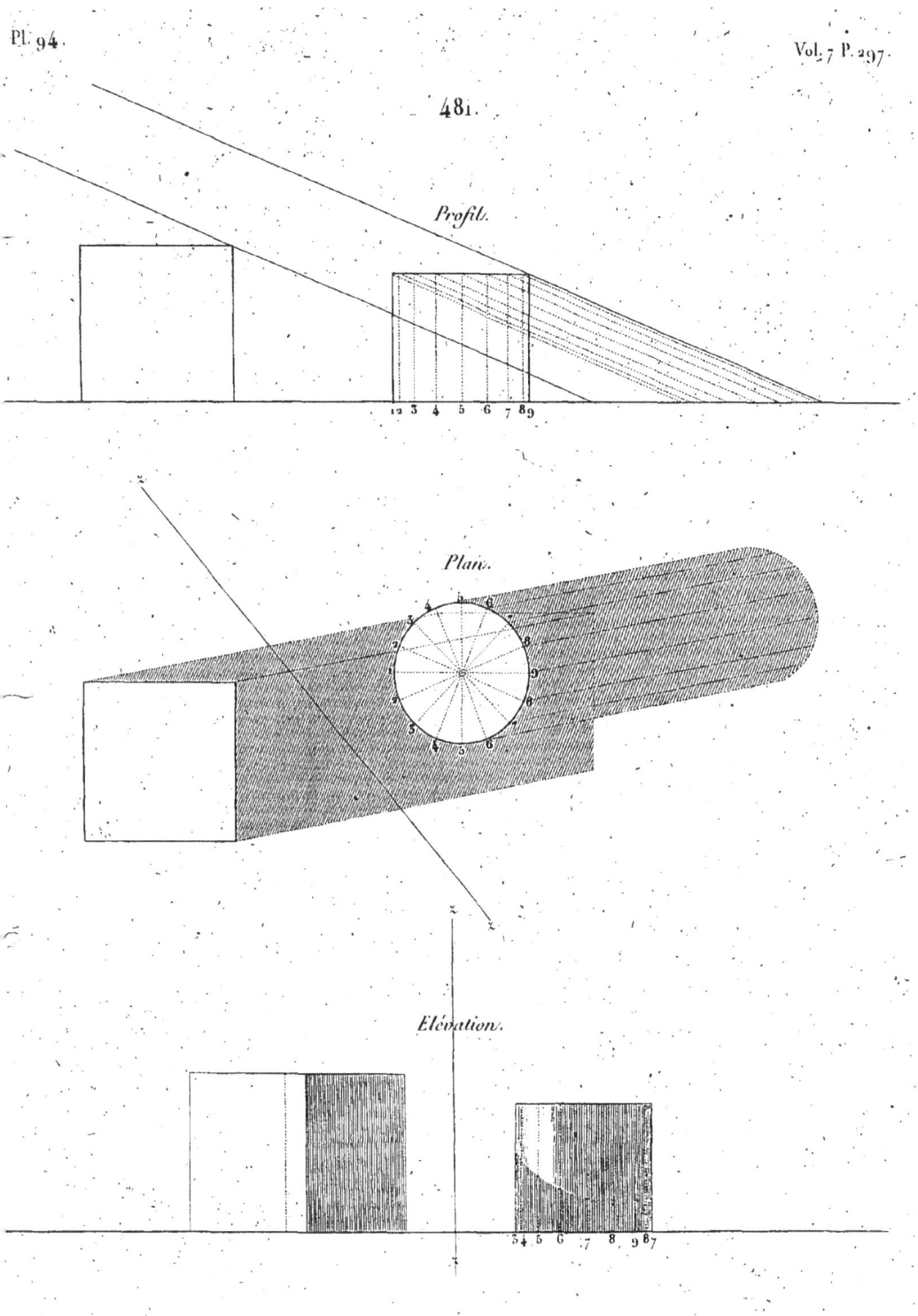

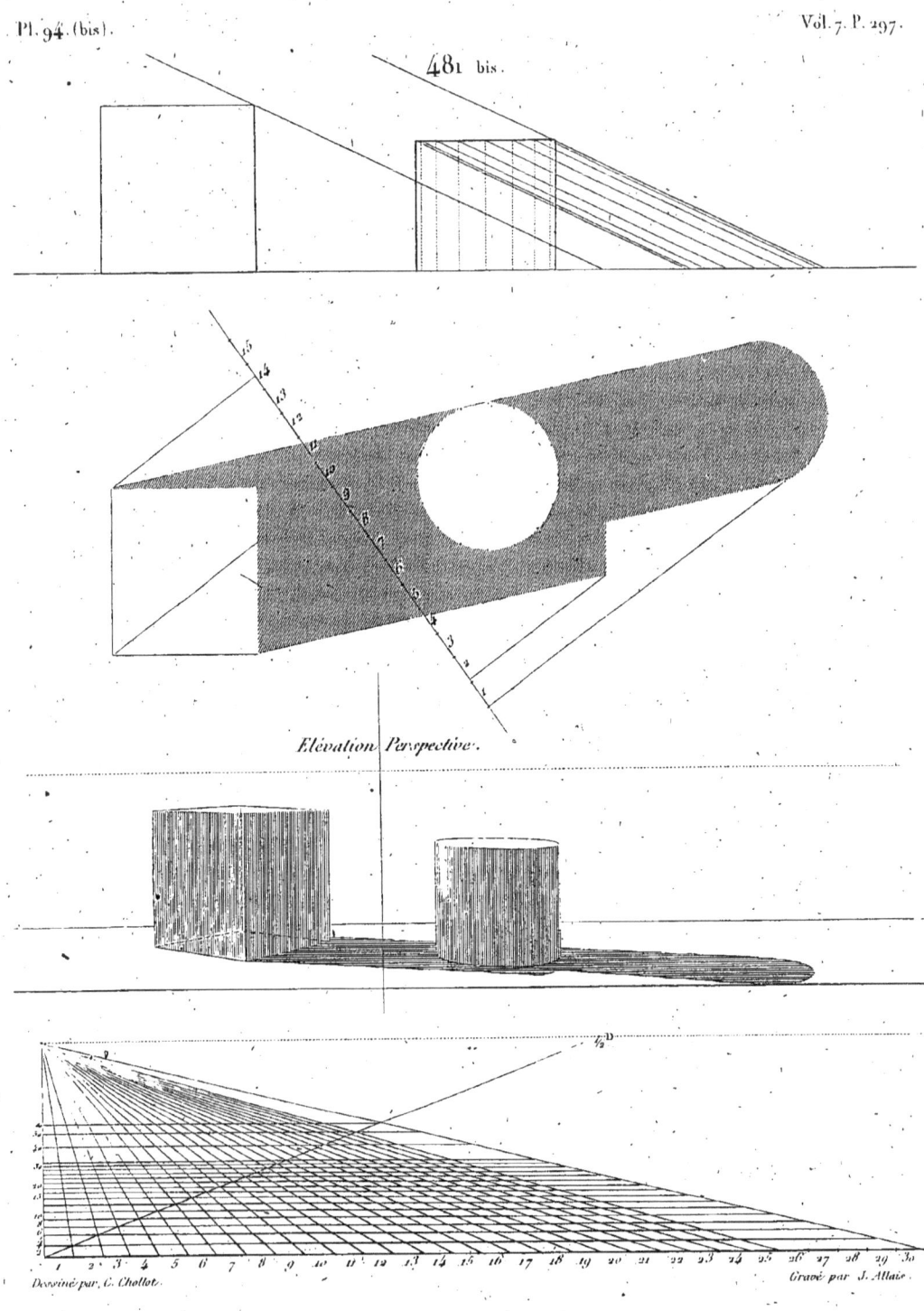

Elévation Perspective.

482.

Profil.

Plan.

Élévation.

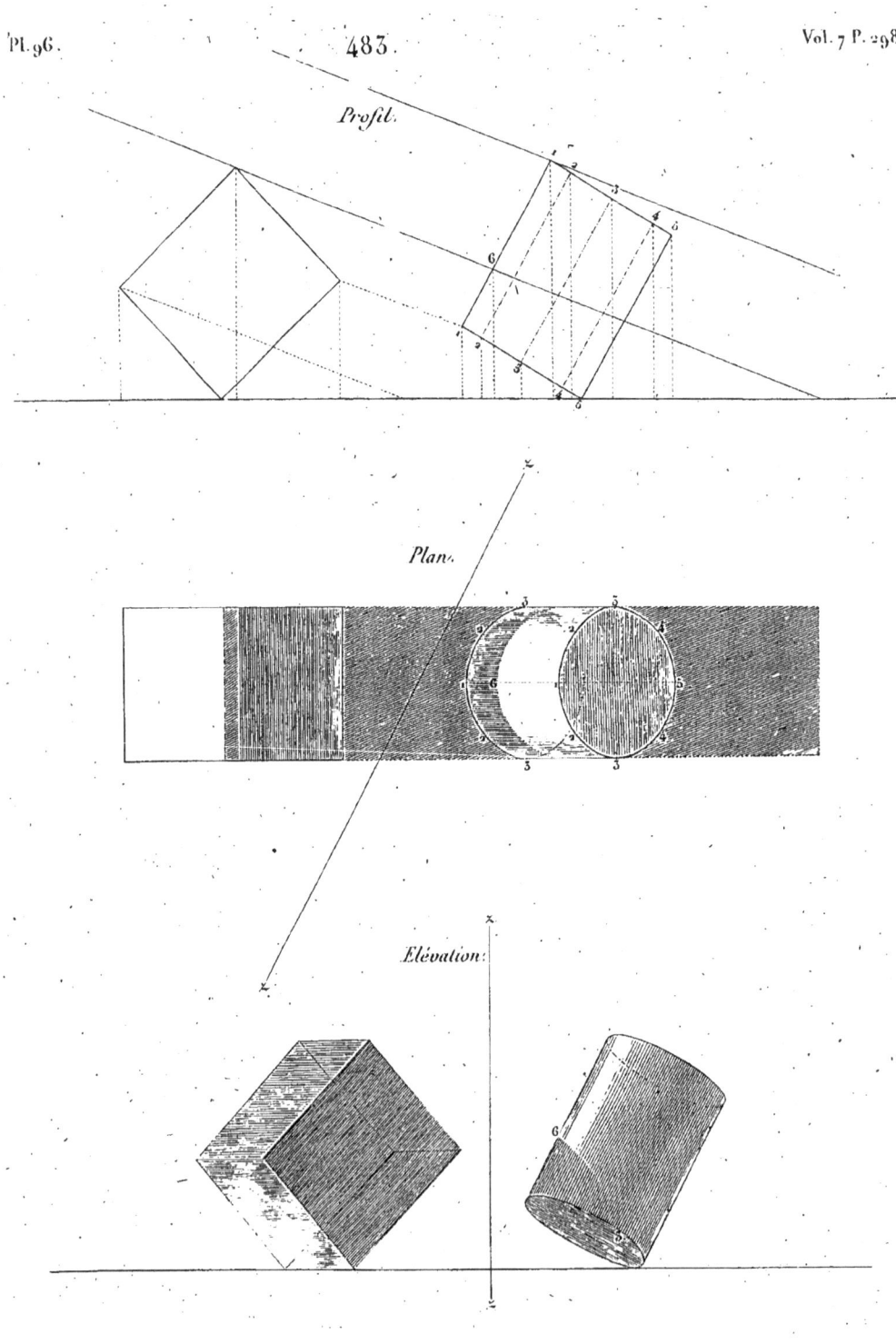

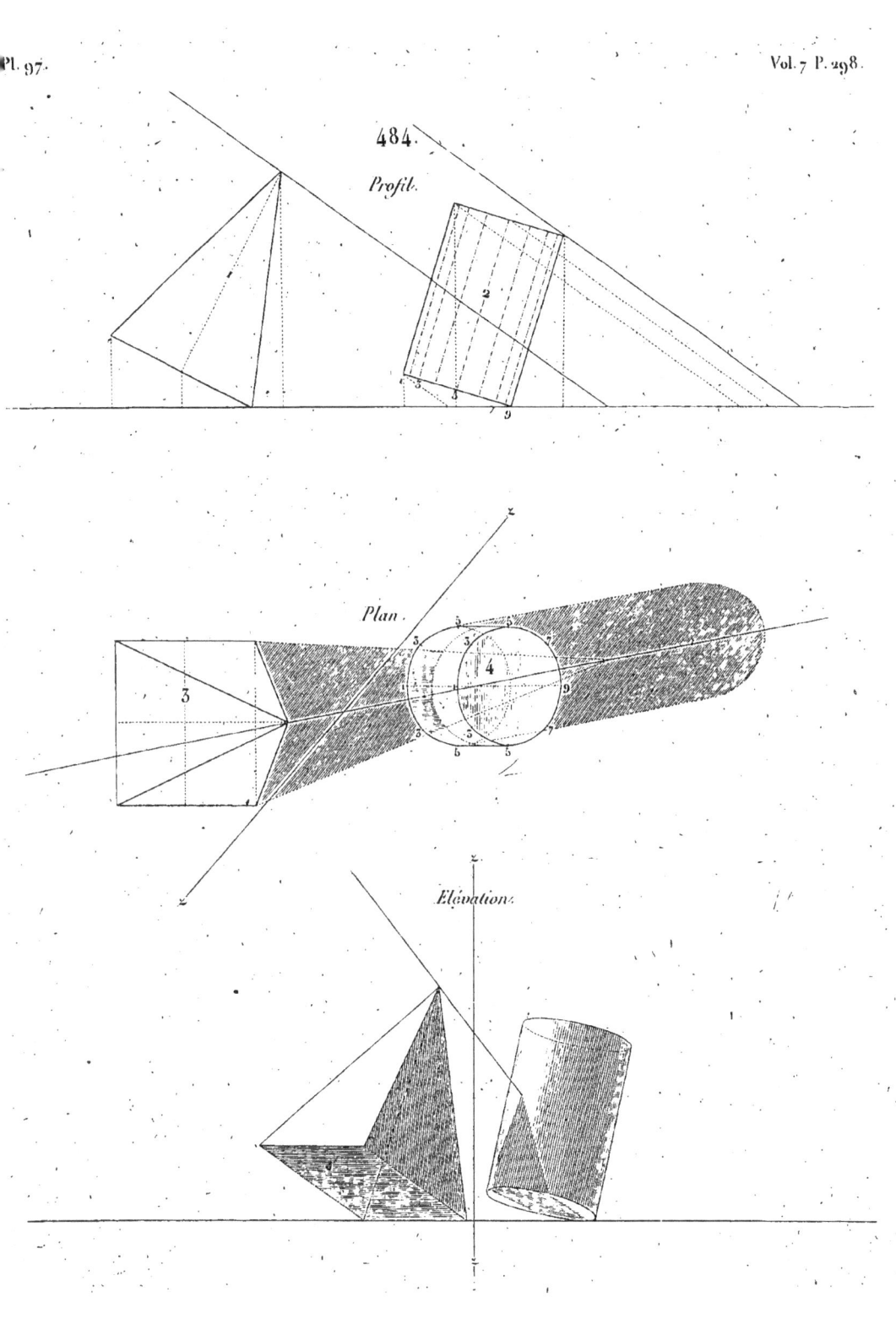

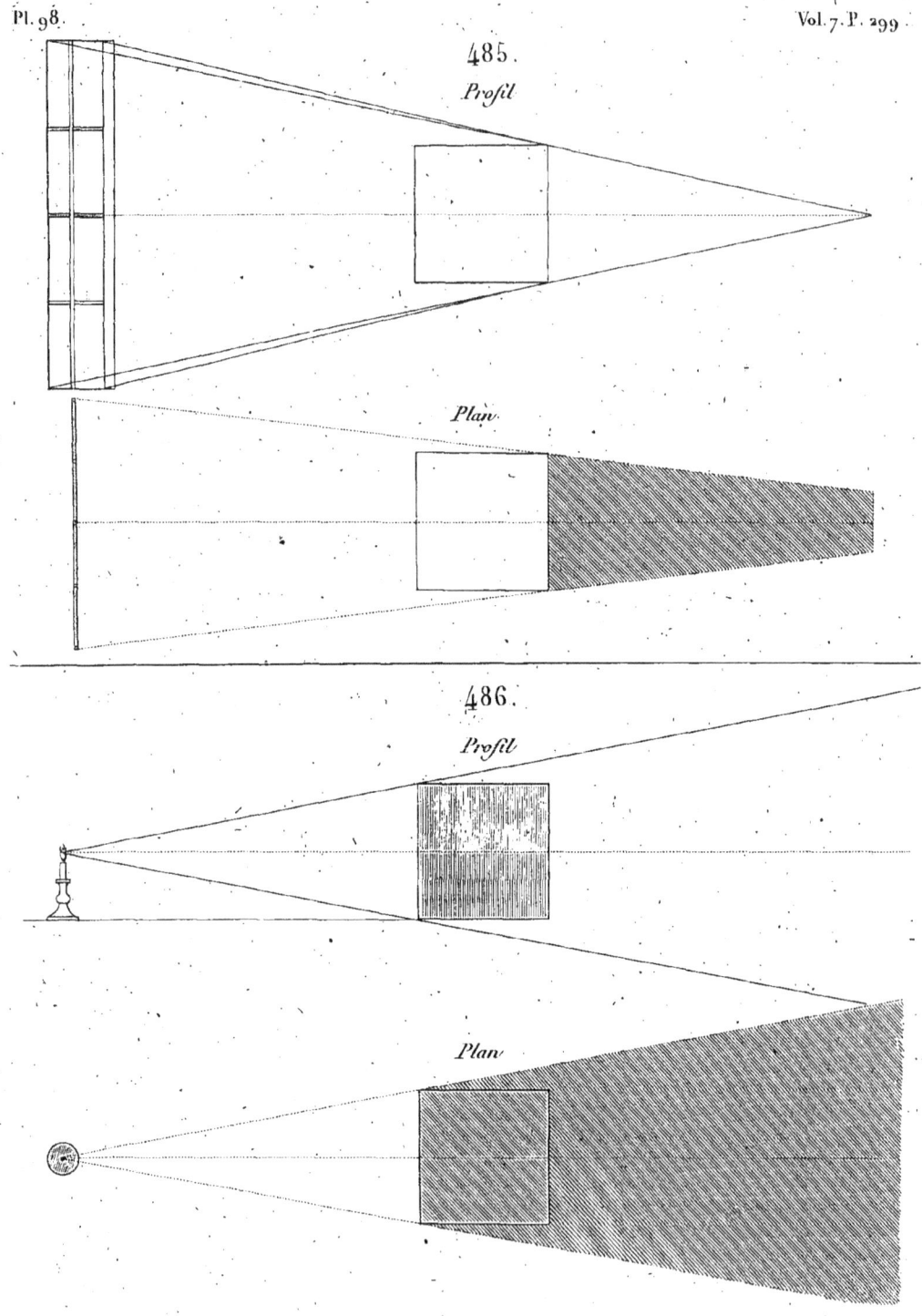

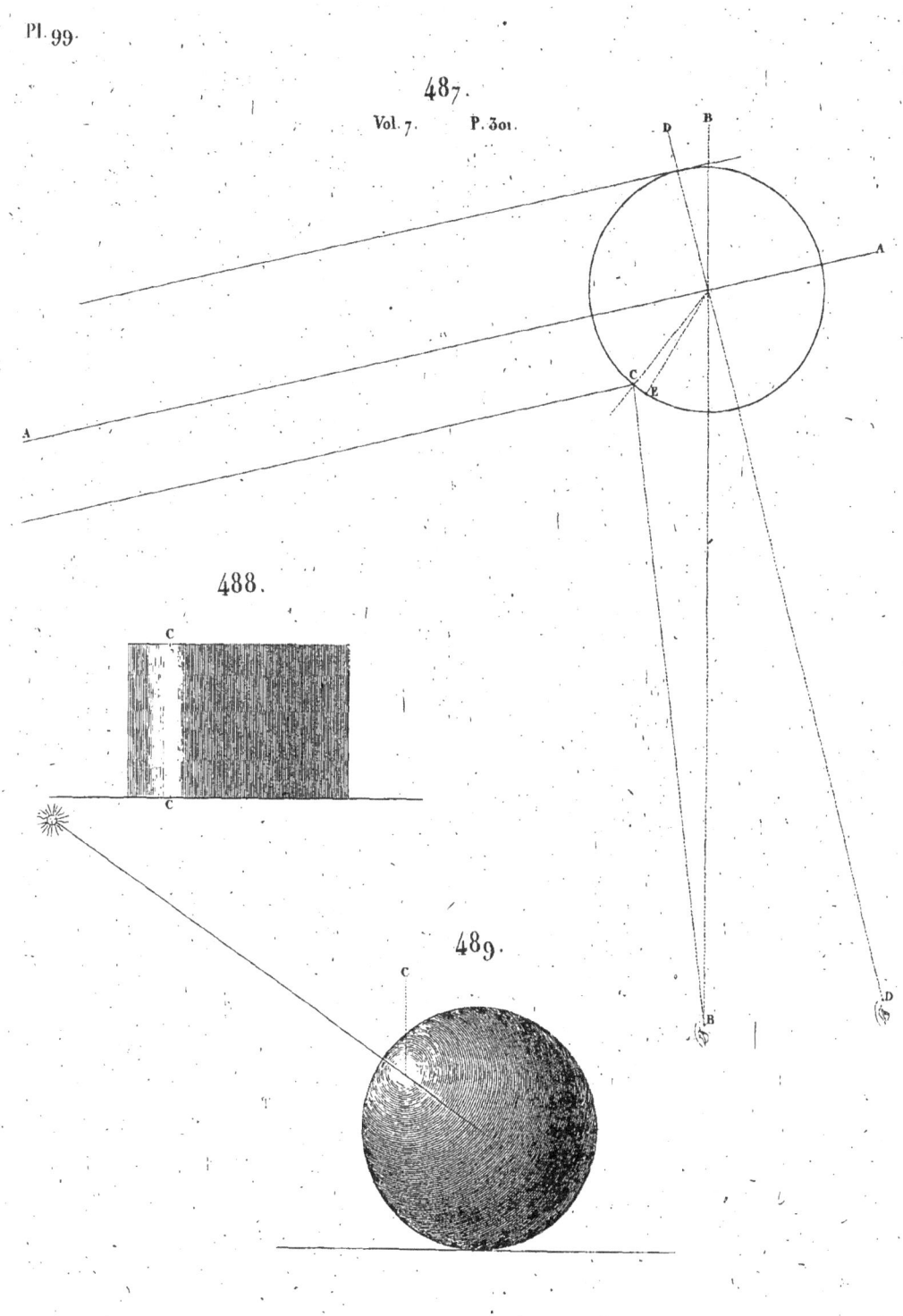

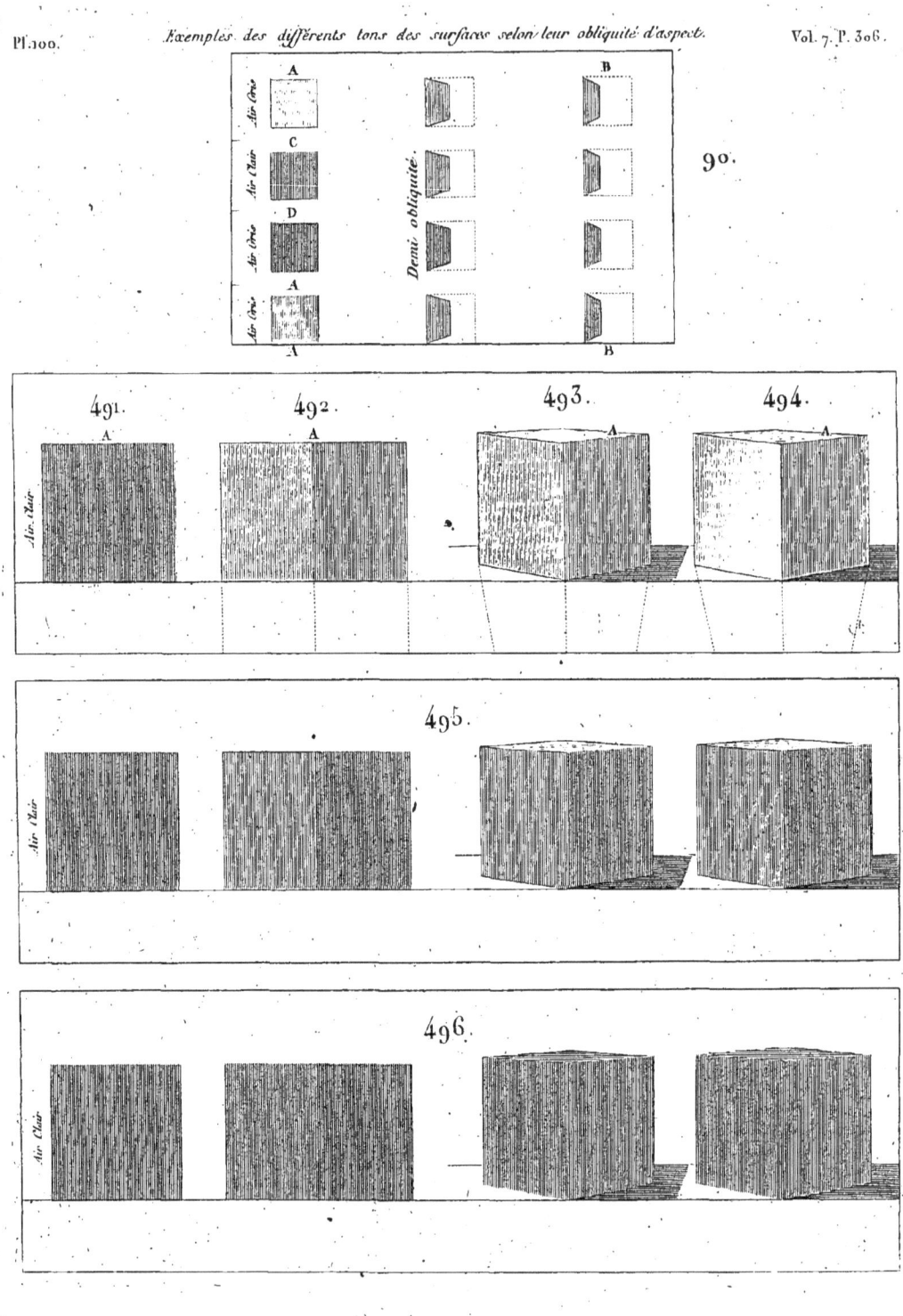

498.

497.

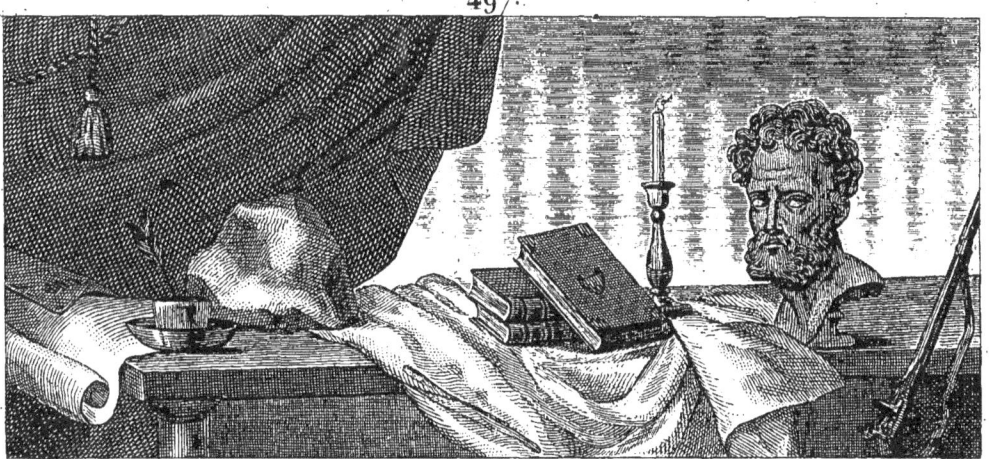

499.

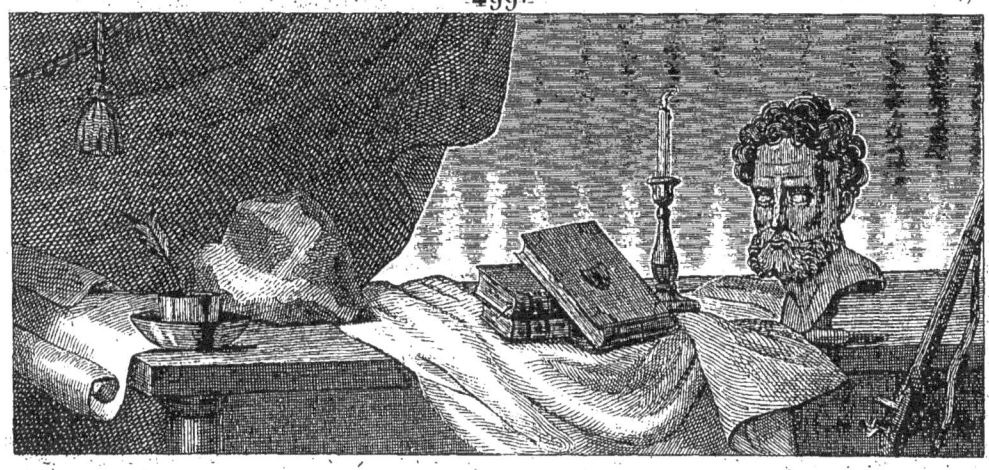

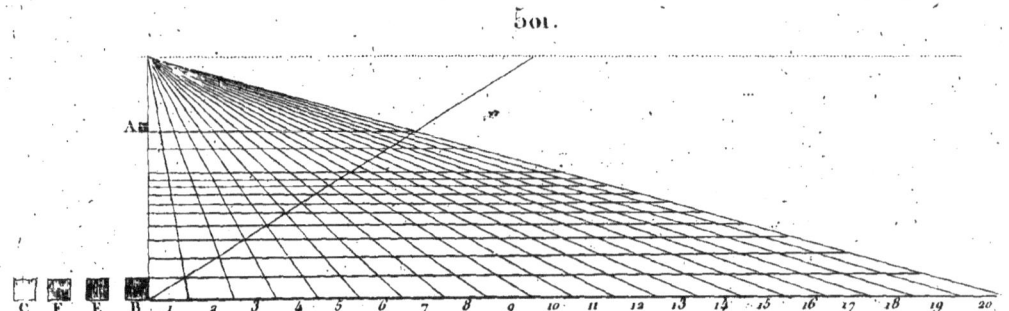

Application de l'Echelle Perspective.

Pl. 103.

503.

Vol. 7. P. 321.

Plan

B. A. C.

504. Vol. 7. P. 323.

505. Vol. 7. P. 324.

506. Vol. 7. P. 334.

507.

508.

509.

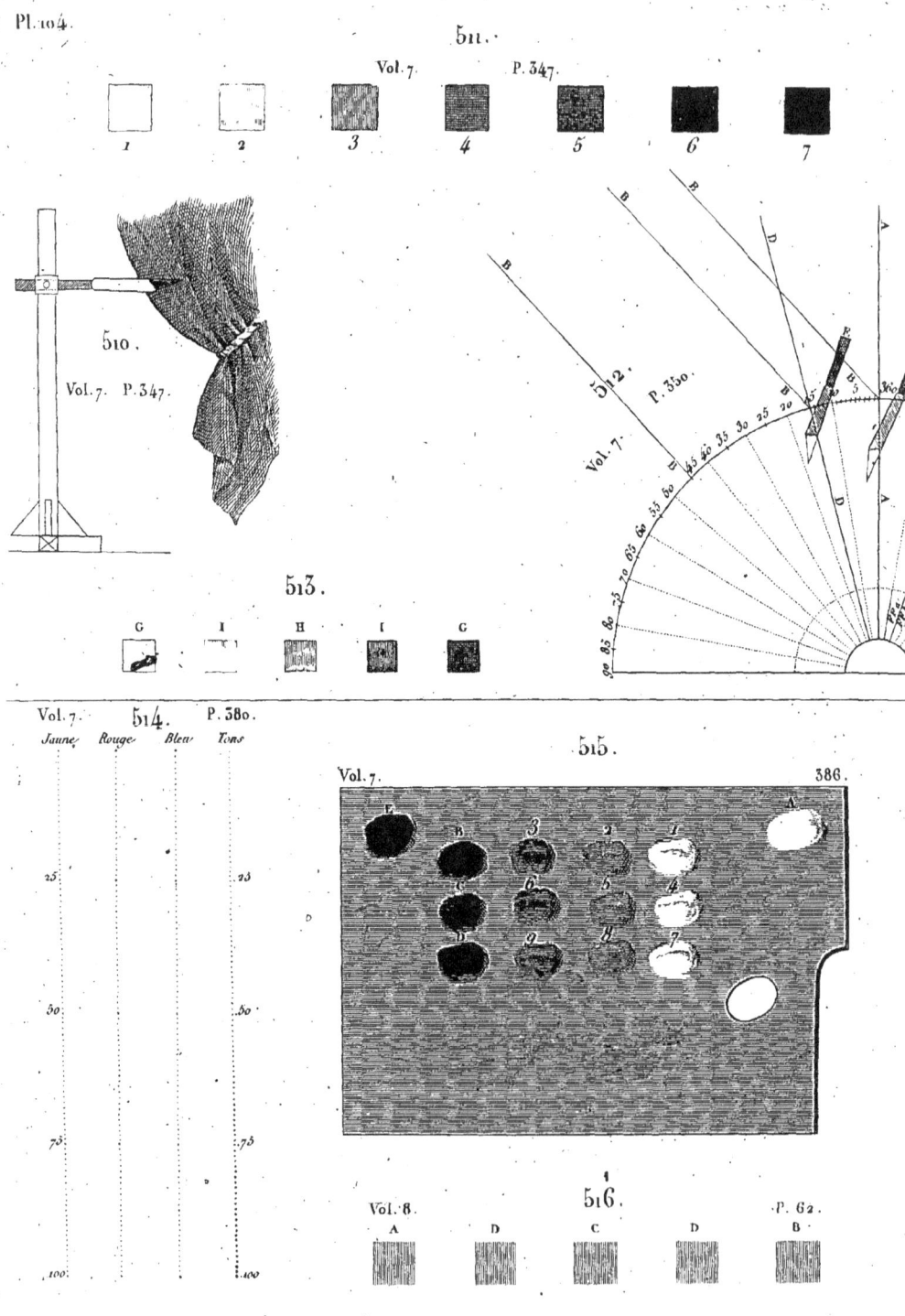

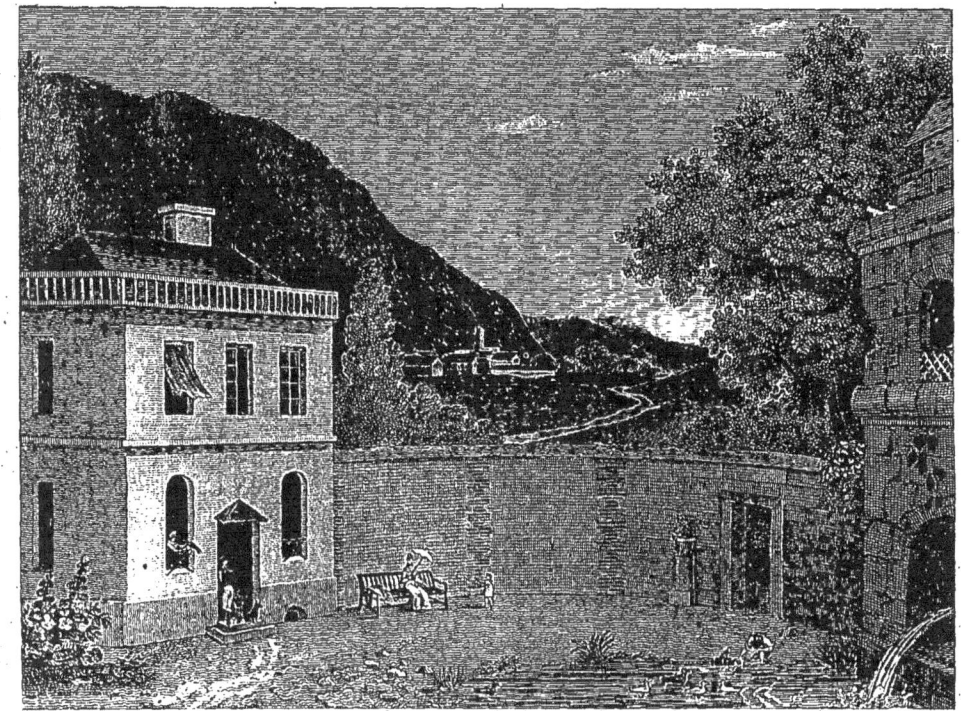

Fig. 517.

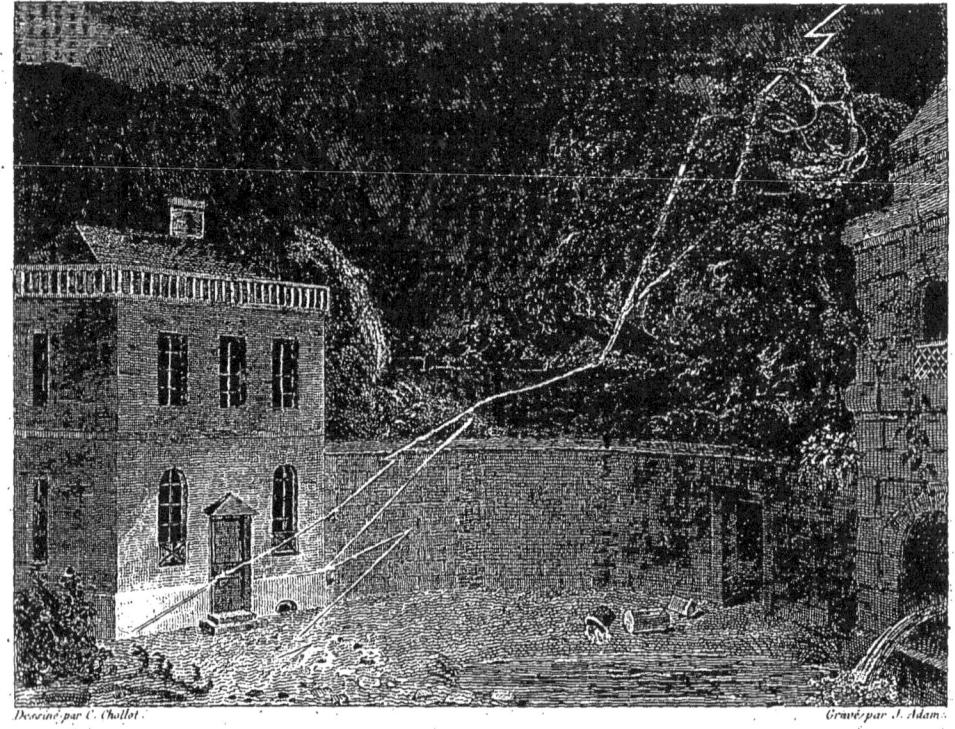

Fig. 518.

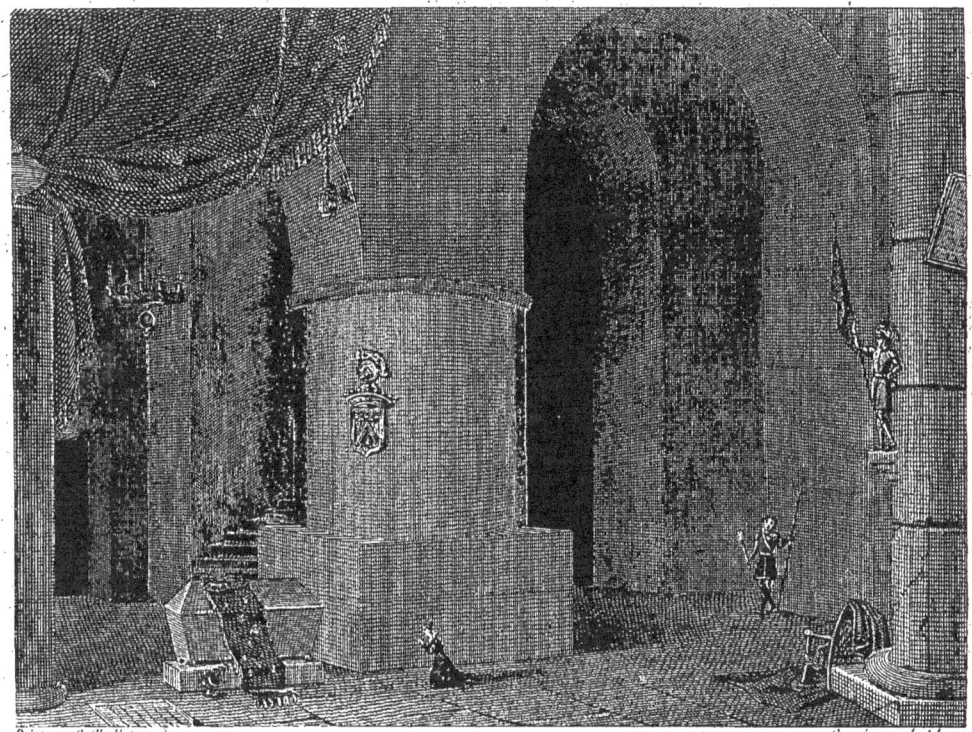

Fig. 519.

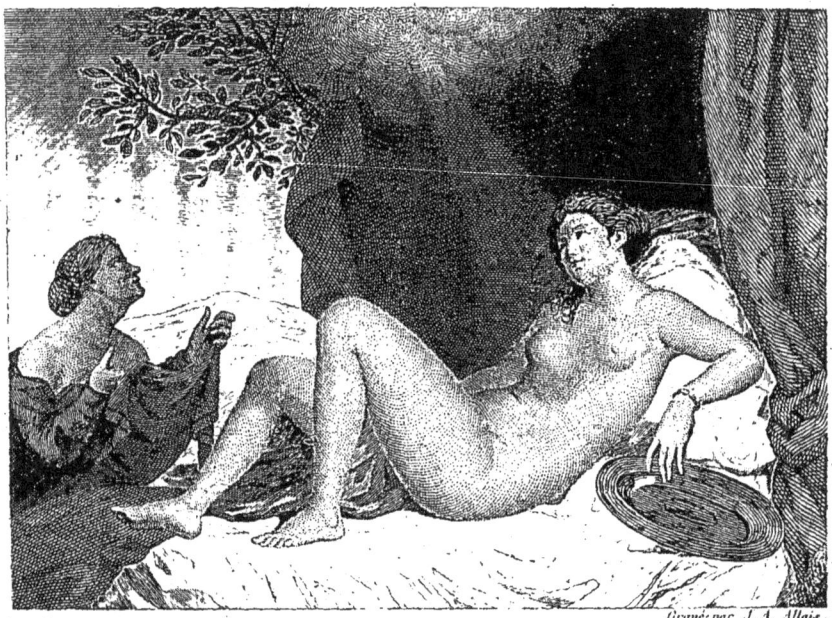

Gravé par J. A. Allais.

Fig. 520.

Pl. 108. Vol. 8. P. 134 et 272.

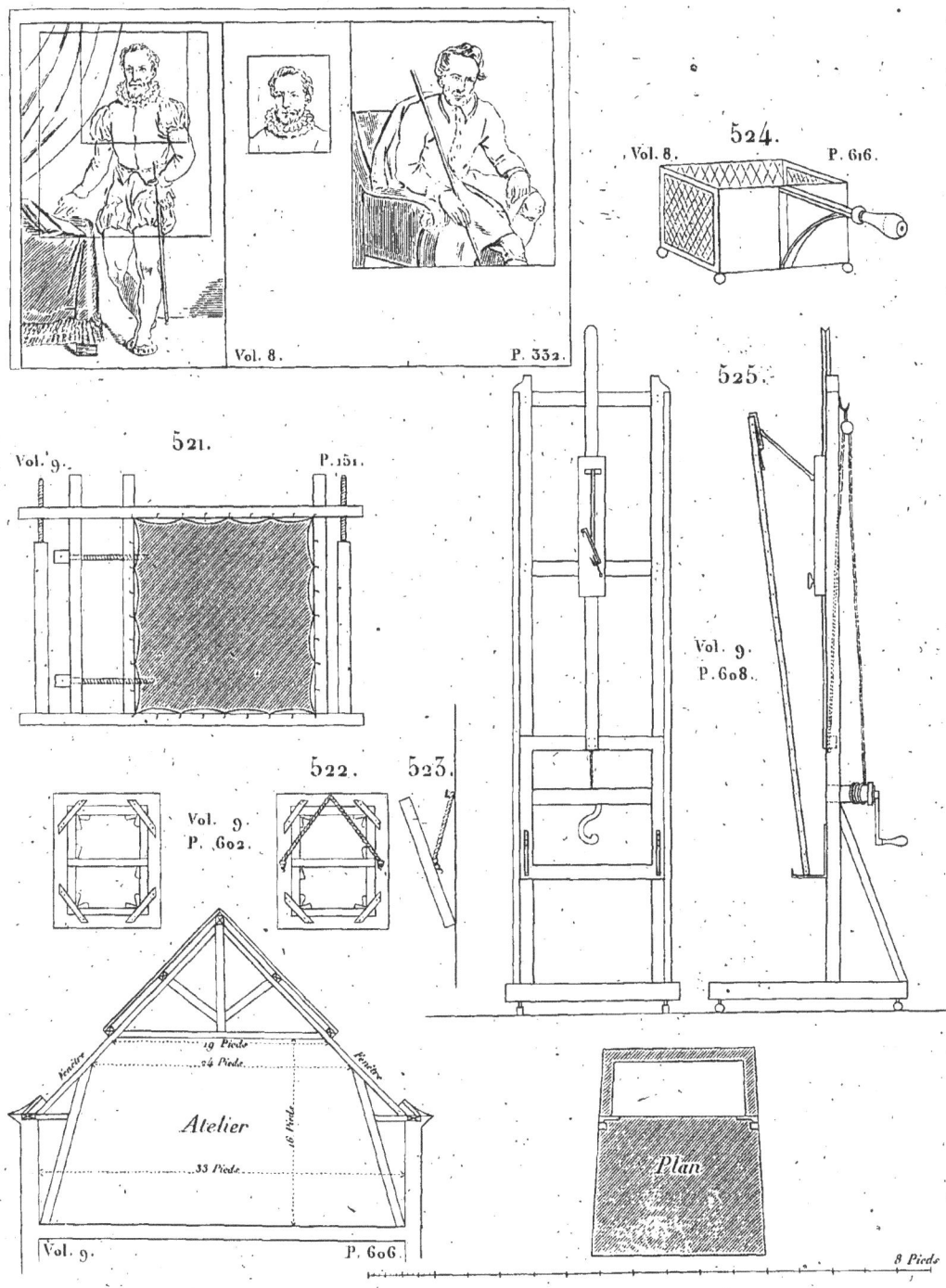

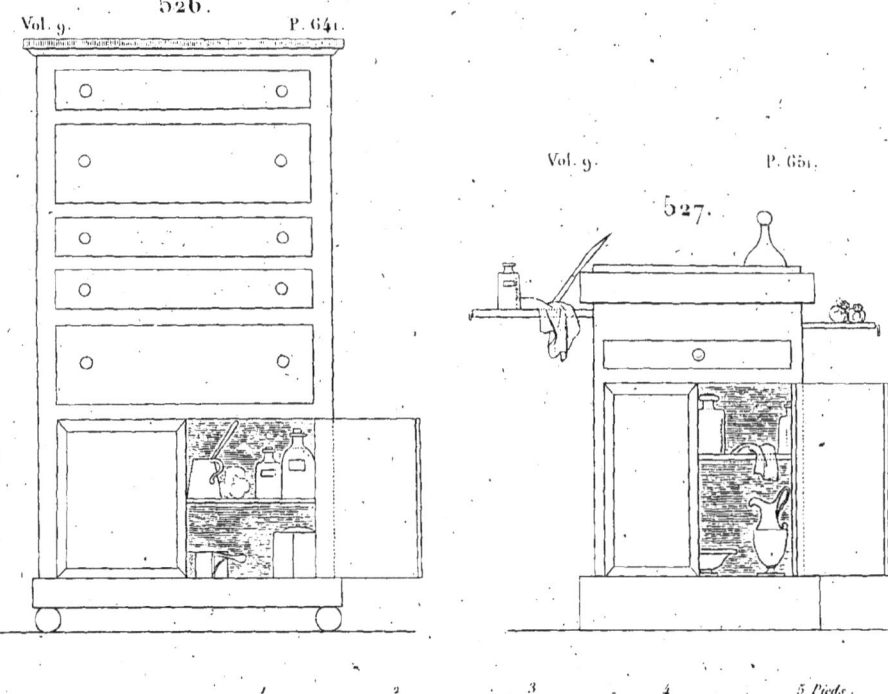

Fig. 528. et dernière

FIN.

upplémentaire.

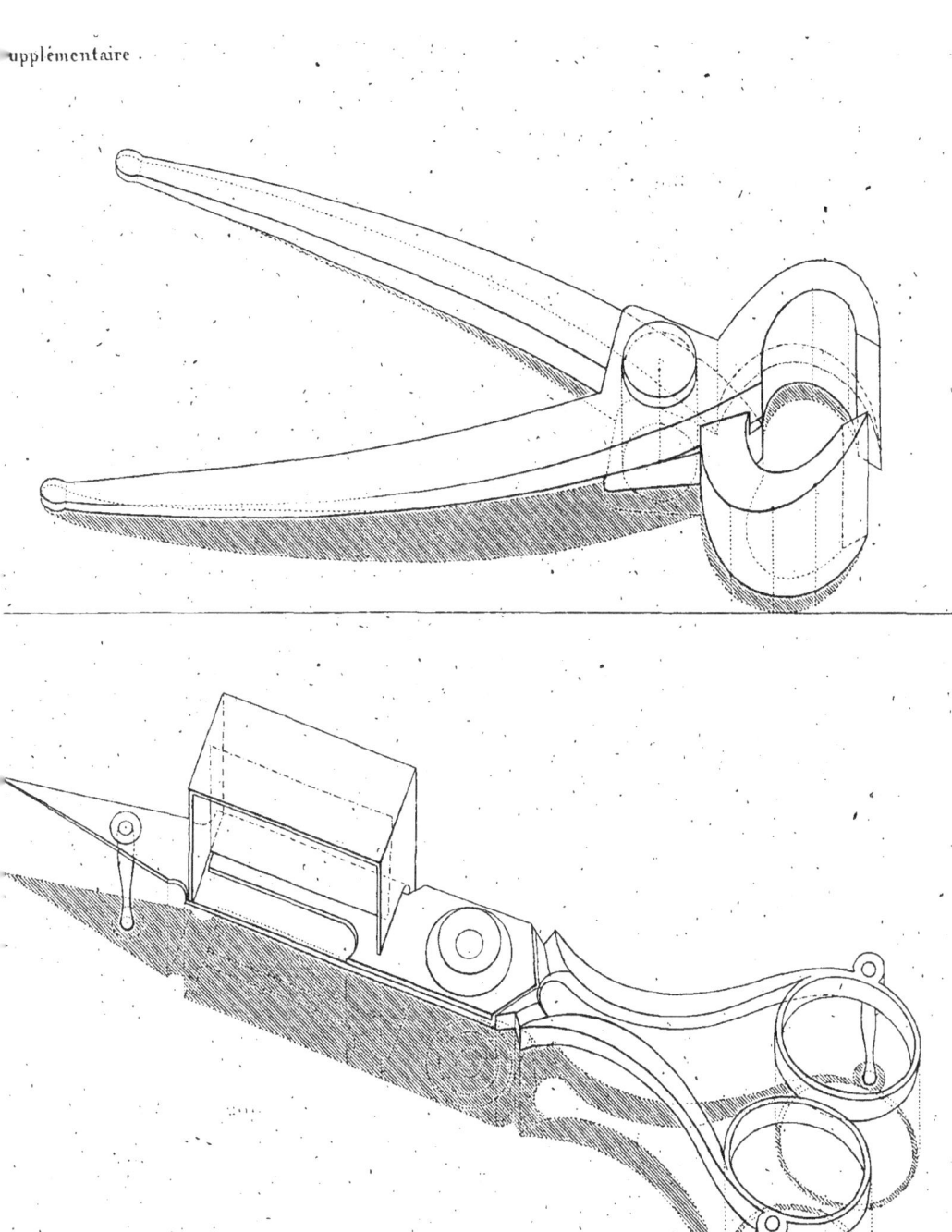

né par Jul. Brasseur. Gravé par J. A. Allais.

www.ingramcontent.com/pod-product-compliance
Lightning Source LLC
Chambersburg PA
CBHW071403220526
45469CB00004B/1149